名畫饗宴100

藝術中的吃喝

Eating & Drinking in Art

藝術家

從圖像發現美的奧祕

　　西方評論家將文藝復興之後的近代稱為「書的文化」，從20世紀末葉到21世紀的現代稱作「圖像的文化」。這種對圖像的興趣、迷戀，甚至有時候是膜拜，醞釀了藝術在現代的盛行。

　　法國美學家勒內‧于格（René Huyghe）指出：因為藝術訴諸視覺，而視覺往往渴望一種源源不斷的食糧，於是視覺發現了繪畫的魅力。而藝術博物館連續的名畫展覽，有機會使觀眾一飽眼福、欣賞到藝術傑作。圖像深受歡迎，這反映了人們念念不忘的圖像已風靡世界，而藝術的基本手段就是圖像。在藝術中，圖像表達了藝術家創造一種新視覺的能力，它是一種自由的符號，擴展了世界，超出一般人所能達到的界限。在藝術中，圖像也是一種敲擊，它喚醒每個人的意識，觀者如具備敏銳的觀察力即可進入它，從而欣賞並評判它。當觀者的感覺上升為一種必需的自我感覺時，他就能領會繪畫作品的內涵。

　　「名畫饗宴100」系列套書，是以藝術主題來表現藝術文化圖像的欣賞讀物。每一冊專攻一項與生活貼近的主題，從這項主題中，精選世界名「畫」為主角，將歷史上同類主題在不同時代、不同畫家的彩筆下呈現不同風格的藝術品，邀約到讀者眼前，使我們能夠多面向地體會到全然不同的藝術趣味與內涵；全書並配合優美筆調與流暢的文字解說，來闡述畫作與畫家的相關背景資料，以及介紹如何賞析每幅畫作的內涵，讓作品直接扣動您的心弦並與您對話。

　　「名畫饗宴100」系列套書的出版，也是為了拉近生活與美學的距離，每冊介紹一百幅精彩的世界藝術作品。讓您親炙名畫，並透過古今藝術大師對同一主題的描繪

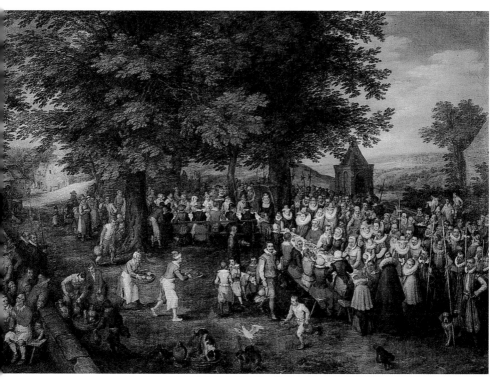

楊·布魯格爾（Jan Bruegel, 1568-1625） 大公爵夫人主持的盛宴 油彩畫木板 84×126cm 馬德里普拉多美術館藏（4-5頁為局部圖）

與表達，看看生活現實世界，從圖像發現美的奧祕，進一步瞭解人類的藝術文化。期盼以這種生動方式推介給您的藝術名作，能使您在輕鬆又自然的閱讀與欣賞之中，展開您走進藝術的一道光彩喜悅之門。這套書適合各階層人士閱讀欣賞與蒐存。

　　《藝術中的吃喝》精選有關世界各地人們飲食文化為主題而創作的世界名畫圖像一百幅，從西元1304年義大利畫聖喬托所畫的〈迦納婚宴〉到20世紀1994年有哥倫比亞的靈魂之稱的波特羅百萬美元名畫〈午餐趴〉，俗話說：「民以食為天」、「吃飯皇帝大」，名畫中描繪的吃吃喝喝，場面與趣味古今演變，我們都可以透過對這一百幅名畫圖像的閱讀，來充分體會。

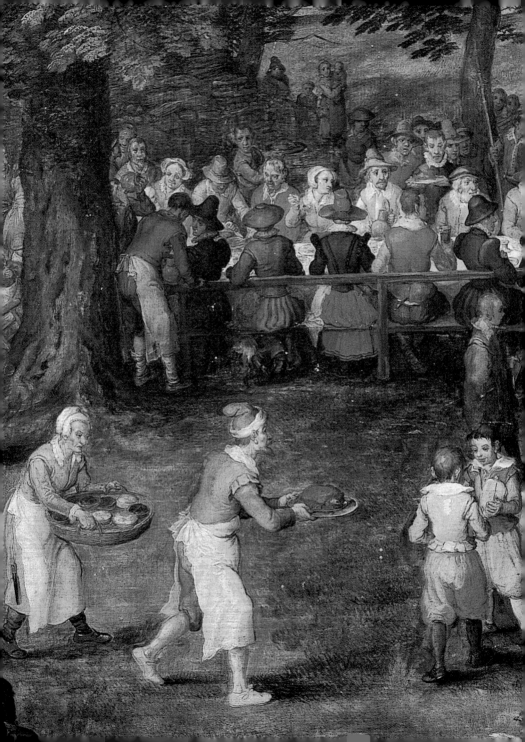

藝術中的吃喝

名畫饗宴100

Eating & Drinking in Art

目次

Contents

PLATE I

喬托（Giotto di Bondone, 1266/67-1337）

迦拿婚宴

1304-06年
壁畫
200×185cm
帕多瓦斯克羅維尼禮拜堂

喬托是義大利文藝復興美術開山鼻祖。他完成許多以基督教題材的壁畫，最著名的為現存義大利帕多瓦城斯克羅維尼禮拜堂的耶穌傳，以及亞西西聖方濟教堂的聖方濟傳。

此圖為喬托畫《聖經》「約翰福音」第二章中記載耶穌顯現的第一次神蹟。耶穌和門徒同赴迦拿的一場猶太婚宴，席間主人的酒用盡了，耶穌的母親告訴耶穌「他們沒有酒了！」耶穌隨後令侍者將石缸裡都裝滿水，直到缸口，並讓侍者舀出缸中的水送給管筵席的人品嚐。這時水已經變成了好酒，管筵席的人並不知道這是耶穌所做的，還說新郎違背了風俗。按照風俗，宴席上應將品質好的酒先供應賓客飲用，用完了，才擺上次等的。

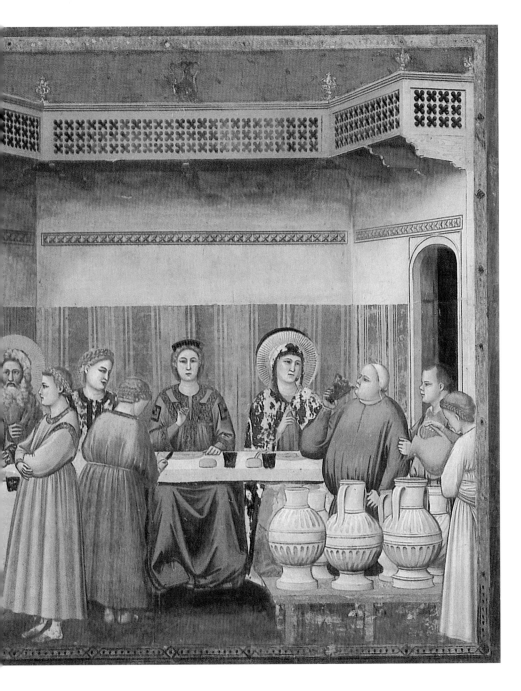

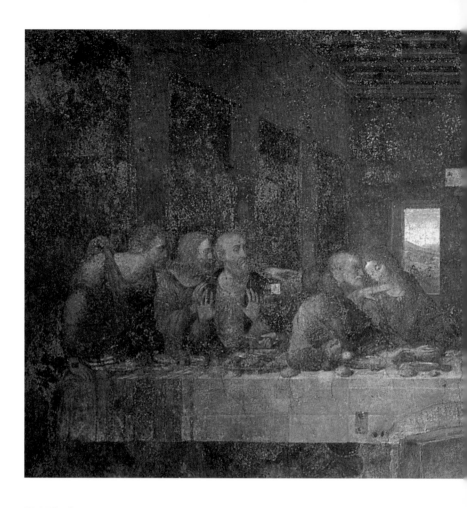

PLATE　2

達文西（Leonardo da Vinci, 1452-1519）

最後的晚餐

1495-97年

蛋彩壁畫

460×880cm

米蘭聖瑪利亞感恩修道院

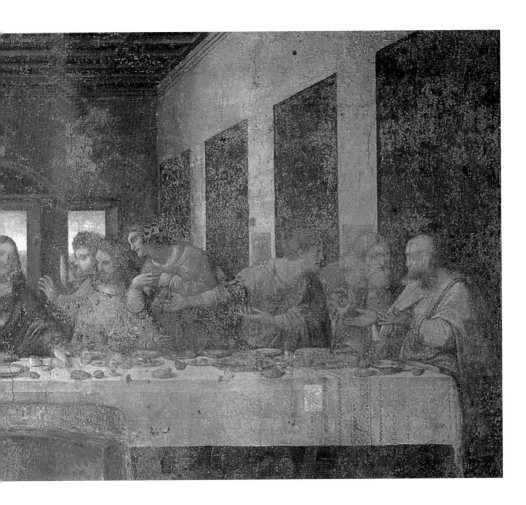

一代天才達文西是文藝復興時期最精彩的人物，他不僅是畫家，又是雕刻家、詩人、音樂家、建築師、工程師、科學家。他最著名的兩幅傑作要屬〈蒙娜麗莎〉與〈最後的晚餐〉了。後一幅畫裡，他清晰的將自己新開拓的透視法運用其中，兩側牆壁窄而深地向後退縮，使房間顯得深邃，畫中亮光聚集於透視焦點的正面窗戶，此光代替了耶穌頭上的光環。耶穌身穿紅衣，雙手放在前方的長桌上，騷動的十二門徒分置耶穌左右。此時耶穌心知肚明地誰將出賣自己，慨嘆地說：「我實在告訴你們，你們中間有一個人要出賣我了。」達文西充分掌握住戲劇性的高潮，使這幅精密構圖的最後晚餐，成為藝絕古今的名作。

PLATE 3

彭托莫 （Jacopo Pontormo, 1494-1556）
以馬杵斯的晚餐

1525年
油彩畫布
230×173cm
翡冷翠烏菲茲美術館

同樣是描繪耶穌與兩位門徒共進晚餐的景象，彭托莫採用了和七十多年後的卡拉瓦喬不同的手法。這裡的耶穌頭上有圈光環，背後有上帝之眼（據說是後人所加），除了畫面前景的兩位門徒外，耶穌身旁還有數名輔祭，耶穌和輔祭的目光都看向觀眾。桌上的食物也簡單得多，只有酒和麵餅，突顯了聖餐中分食酒餅的含意。

整體來說，彭托莫為這個場景加入了日常生活的細節，畫中出現了當時一般人的臉孔、椅腳邊的貓狗和門徒的赤腳等，揭開了卡拉瓦喬、維拉斯蓋茲等人朝寫實更進一步發展的序幕。

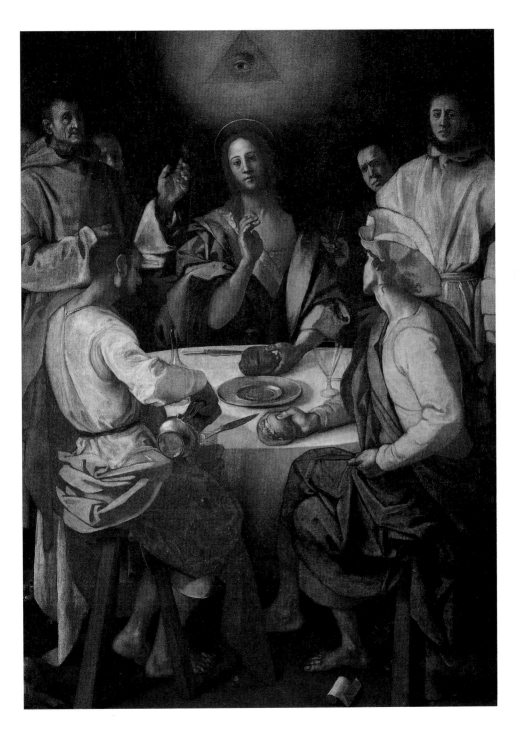

PLATE 4

威羅內塞（Paolo Veronese, 1528-1588）
迦拿婚宴

1562-63年　油彩畫布
666×990cm　巴黎羅浮宮

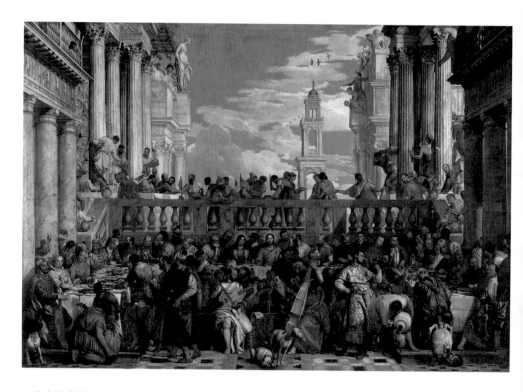

　　出生於威隆那的威尼斯畫派畫家威羅內塞，其名氣和丁托列托在當時不相上下。〈迦拿婚宴〉為其代表作品之一。其實，威羅內塞對威尼斯畫派並不醉心，他的繪畫反倒對色彩與形式的喜愛全神投注。他常以開闊輕妙的筆觸及明朗鮮豔的色彩，交織出一幅幅場面壯大、富麗堂皇的作品，這也是他繪畫魅力的所在。威羅內塞常對16世紀威尼斯的豪奢生活及饗宴加以忠實描繪。其作品很多，不少為巨幅場景，內容頗具風俗畫韻味。這幅〈迦拿婚宴〉裡人物眾多，熱鬧無比，顯現出畫家高超的構圖及駕馭能力。此作原藏在聖喬治‧瑪喬勒女子修道院，於1798年轉藏於羅浮宮。

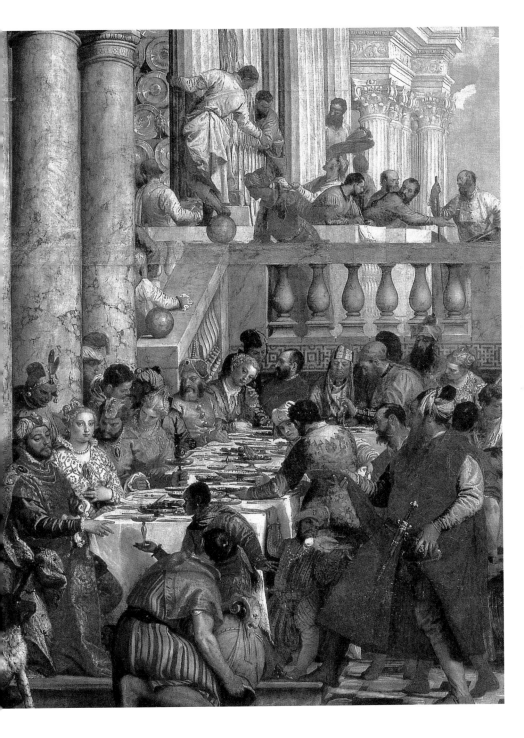

PLATE 5

彼得·布魯格爾（Pieter Bruegel, 1525/30-69）
農民的婚禮

1567-68年
油彩木板
114×164cm
維也納美術史美術館

彼得·布魯格爾是16世紀中期尼德蘭文藝復興時期重要的畫家，他一生留下的油畫約有五十幅，另外也有許多素描和版畫。

布魯格爾出生於農家。他的創作表現了深刻的觀察力，無論是風景畫或宗教畫幾乎均與農民生活有關，贏得了農民畫家的美稱。其繪畫的風格同時極富於趣味性，構圖遼闊豐富、喜用散點透視方式的鋪陳，並善於描繪畫中人物的細節，引人入勝。

此圖顧名思義是描繪鄉間農民婚禮喜宴歡鬧的情景。採對角線構圖，畫中人物眾多，疏密有致並不雜亂，畫面前方一條L形通道與畫幅上方牆壁的疏空，剛好與畫左前及中間主要聚集人物的緊密，達成一鬆一緊的效果。如果再從細節上去挖掘，幾乎每個人物都有各自的神態，無論坐在綠色掛毯下的新娘、前方抬著菜餚來上菜的僕役、中左方站著手拿樂器的藝人、左邊角落倒水的黑衣男子和席地而坐、戴紅帽咬手指的小女孩，在在將農家婚禮平易動人的點滴呈現出來。據傳畫面右方穿黑衣、戴黑帽大鬍子者就是畫家本人。

像這般溫馨動人的作品，跨越時空至今幾個世紀後仍然感動著我們，這就是藝術的偉大。

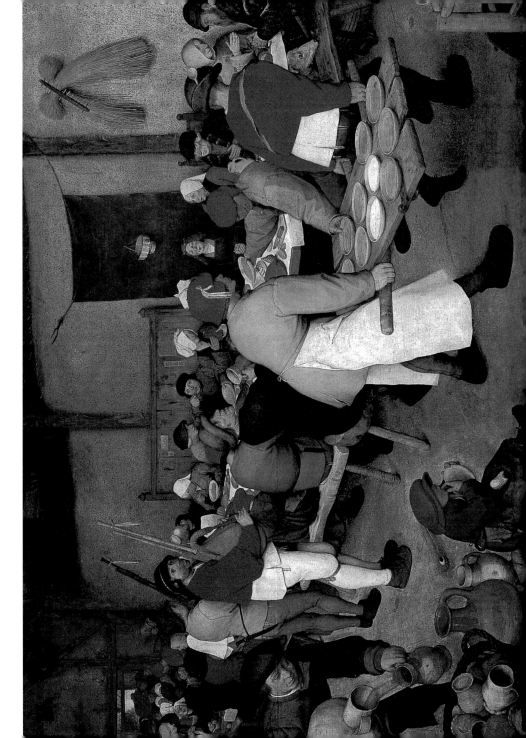

PLATE 6

丁托列托 (Tintoretto, 1518-1594)
最後的晚餐

1592-94年
壁畫
365×568cm
威尼斯聖喬治馬喬勒教堂

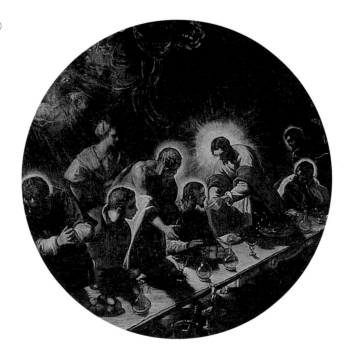

　　丁托列托出生於威尼斯，一生幾乎都在威尼斯生活及從事創作，年輕時曾拜入提香門下，但為時不久，二十一歲時就已能創出一番局面。現今保存丁托列托作品最多的地方就是威尼斯的聖若科教堂。丁托列托也留有一些精彩的肖像畫，可惜年代久遠，遺失損毀不少。這幅歷經四年才完成的〈最後的晚餐〉是他晚年最後的力作，描繪耶穌舉行聖餐的最後情景，是為聖喬治馬喬勒教堂所作。當時丁托列托已七十五歲高齡，不久後就與世長辭了。

　　〈最後的晚餐〉這項畫題是西方畫家經常表現的題目，其中以達文西所繪的〈最後的晚餐〉最為著名，但丁托列托卻畫出很不一樣的內容。首先，他採用從左下到右上對角線構圖，將畫面切為兩部；主要光源也有兩處，一為吊燈散射的光，如雲似霧的光芒中隱藏著天使形象，另一來自耶穌頭部的光環，照射下使門徒頭部外圍也鑲著亮光，宛如沐浴在聖光之中；這時刻席間仍是人聲鼎沸、大家交頭接耳準備進食的那種熟悉氛圍，不是達文西〈最後的晚餐〉畫中耶穌說他被門徒出賣的凝重氣氛。藝術之浩瀚，同樣是偉大藝術家留給後人的瑰寶名作，但卻有各自不同的解釋。

PLATE 7

卡拉瓦喬（Michelangelo Merisi da Caravaggio, 1571-1610）

少年酒神

1596-97年
油彩畫布
95×85cm
翡冷翠烏菲茲美術館

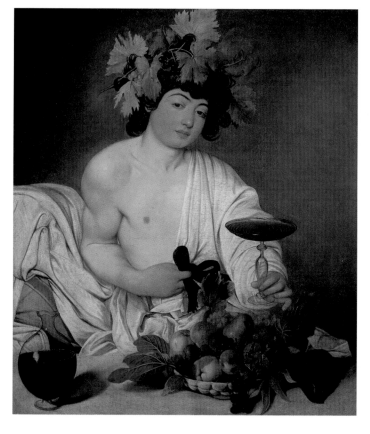

　　卡拉瓦喬是義大利16至17世紀非常重要的畫家，一生狂放不羈、孤傲寡合，但又能在藝術上大膽創新，是開啓巴洛克榮光的大師級人物；他開啓的一代之風，對歐洲藝壇影響至巨。其極端的寫實表現，呈現在靜物畫、歷史畫及宗教畫上，雖然僅僅活了三十九歲，但光芒四射，令人激賞尊崇。

　　少年酒神面貌姣好，頭戴葡萄葉冠，裸露出半身健康精實的體魄，另半身披著白袍，手持玻璃酒杯，大概已喝得有點微醺了，酒精反映在他微紅圓潤的雙頰上，亦使少年的雙眼中流露出迷醉的神色。他身前還有半瓶葡萄酒及一盤豐盛的果物，此美好的感覺，像是對青春與生命的禮讚。卡拉瓦喬的天縱才情，僅從此作中就可領略一二了。

PLATE 8

卡拉瓦喬（Michelangelo Merisi da Caravaggio, 1571-1610）
以馬杵斯的晚餐　1600-01年　油彩畫布　141×196cm　倫敦國家畫廊

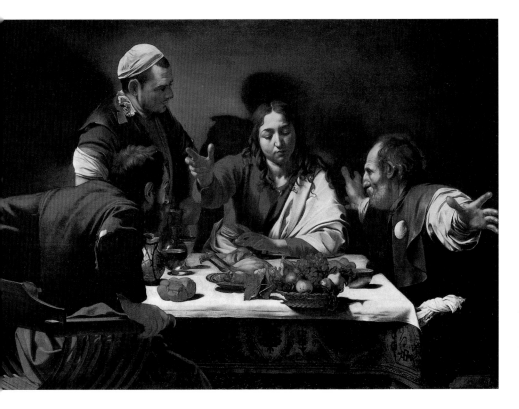

　　16世紀前後，許多畫家都曾以聖經的〈以馬杵斯的晚餐〉為題創作過，像是林布蘭特、彭托莫、卡拉瓦喬等。此畫題材取自新約《聖經》「路加福音」第二十四章，描述耶穌復活後，從耶路撒冷走向以馬杵斯，在路上遇到兩個門徒就一起同行，但當時門徒不知道此人就是復活後的耶穌。當日晚餐時，耶穌在席間拿起餅來祝謝了，掰開遞給門徒吃，門徒的眼睛明亮了，這才認出他來的景象。

　　此畫中著紅衣居中者為耶穌，沒有張口卻像在講述事情，左右二門徒誇張的手勢與隨時會彈起的坐姿，富於動感，像在回訴一路遇見的聽聞。後方站立者為店老闆，其身影投射在耶穌身後，耶穌頭部沒有光環，卻有一道光線投射臉上；桌前水果籃子有一小部分突出於桌外，製造了畫面前方小小不穩定之感。全幅畫張力外射，卻又靜默。

PLATE 9

維拉斯蓋茲 (Diego Velázquez, 1599-1660)
煎蛋老婦

1618年
油彩畫布
100×120cm
愛丁堡國家畫廊

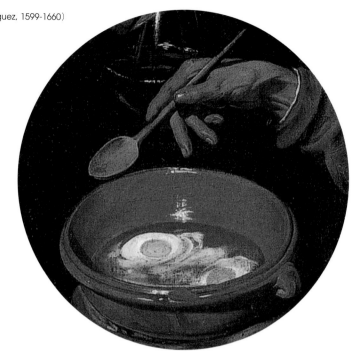

　　維拉斯蓋茲是17世紀西班牙畫派的大師。其一生藝術創作概可分為四個時期，即：塞維亞時期、宮廷畫家時期、光與色彩時期、成熟與晚年。17世紀又稱為巴洛克時代，一切巴洛克時代美術的特質自然呈現在維拉斯蓋茲的繪畫中。他的繪畫含有濃厚的寫實主義傳統和高超的藝術技巧，評價至尊，並有「畫家中的畫家」之美譽。

　　〈煎蛋老婦〉的畫題，在藝術家活躍的年代算是非常新穎的取材。這張畫，筆觸細膩、光線優雅，僅以主題物件來看：陶鍋裡面兩只顏色嬌嫩的蛋黃，令人垂涎；陶鍋質感的真實和白色淺碗上平擺著一把小刀，刀的影子投射在碗底，這個小小的空間裡，似乎空氣在流動、光線在變化；還有老婦柔軟的白色頭巾、右下角白瓶子的堅硬，畫家高超的功力與細密的心思表現無遺，在在讓觀眾歎為觀止。再以布局來看，此畫屬對角線結構，由左上方男孩的頭部貫通到右下方的白瓶子，光源一致。畫中還藉由各個物件形成一個隱約的圓形，使畫面的結構及凝聚力更強。但不知為何畫中兩位人物的目光卻沒有交集，此畫足以細細玩味。

PLATE 10

維拉斯蓋茲（Diego Velázquez, 1599-1660）

桌邊的兩位男士

1622年　油彩畫布　65.3×104cm　倫敦國家畫廊

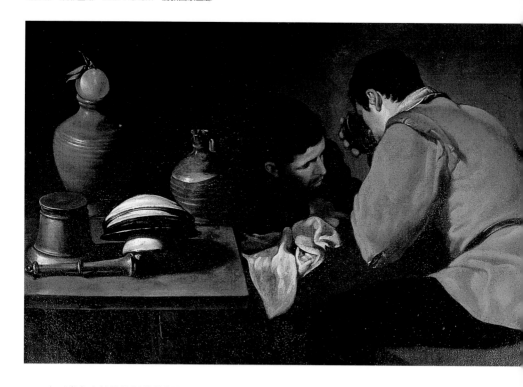

　　二十三歲左右的維拉斯蓋茲創作了這幅作品。橫幅的畫面構圖頗為特別，大致在中線位置將內容切為左右兩半，右半有兩人及一塊布，他們像在密商著事情，穿橘褐色衣服的男子背對著觀眾正在喝水，另一人幾乎融入了背景，僅有面部較為清晰；左半是一桌子器皿餐盤，色調也很黯淡，靠幾個亮白的餐盤對應著右邊的白布；還有就是以一粒位置齊右方男子頭部的橙紅色橘子，在色彩上延續取得平衡，同時左邊兩個圓圓的陶罐對應右邊兩個人頭的圓形，使得畫面有變化而又一致。

PLATE II

維拉斯蓋茲（Diego Velázquez, 1599-1660）
以馬杵斯的晚餐

1622-23年
油彩畫布
123.2×132.7cm
紐約大都會美術館

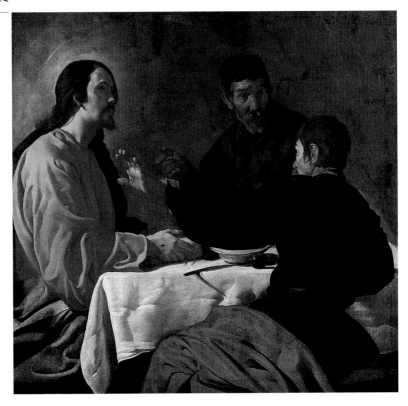

　　這件〈以馬杵斯的晚餐〉是維拉斯蓋茲的早期
作品，從人物的寫實描繪和光線安排中，可以看
出受到卡拉瓦喬的影響。這幅畫不僅場景簡單，
人物只餘門徒和耶穌三人，桌面也被遮去大半。
維拉斯蓋茲還將以往同一主題的畫喜將耶穌擺在
正中央的安排，改從側邊來描寫，使得門徒中的
一人在這裡露出了全臉——同一個模特兒也是他
的另一幅畫〈塞維爾的賣水人〉的主角。

　　維拉斯蓋茲從不同於以往的角度來呈現這個主
題，不止這一次。早在三或四年前的〈以馬杵斯
的晚餐和廚房女僕〉中，他就描繪一名黑人女僕
在廚房一面擦洗、一面注意餐桌那頭耶穌和門徒
動靜的樣子。懸在畫面左上角的餐桌，在那幅畫
裡成了看似無足輕重（就畫面比例而言）、實則
不可忽視的意義所在。

PLATE 12

普桑（Nicolas Poussin, 1594-1665）
酒神節狂歡

1632-33年　油彩畫布　98×142.8cm　倫敦國家畫廊

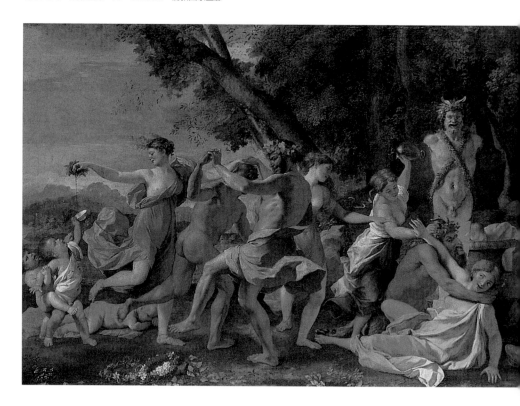

　　沐浴在一片天藍與粉橘的色澤下，森林子民們戴葉踩花，你推我擠，簇擁在牧神（Pan）或普里阿普斯神（Priapus）的柱頭雕像前飲酒狂歡。這一幕看似混亂的景象，其實構圖仍經過普桑的仔細安排，使畫面在動態中富於和諧。這支前呼後擁的隊伍，後來原班人馬也出現在普桑同樣以酒神節慶為主題的〈金犢的崇拜〉中，只是角度左右反了過來。從這裡來看，普桑捏製小土偶當作繪畫模特兒的說法，或許不無道理。

　　牧神也好、普里阿普斯神也好，作為豐饒與生育的象徵，圖右方的雕像是這幅畫中人們縱情歌舞及饗宴的緣由和象徵。

PLATE 13

喬登斯（Jacob Jordaens, 1593-1678）

豆子的國王

1638年　油彩畫布　157×211cm　聖彼得堡隱士廬美術館

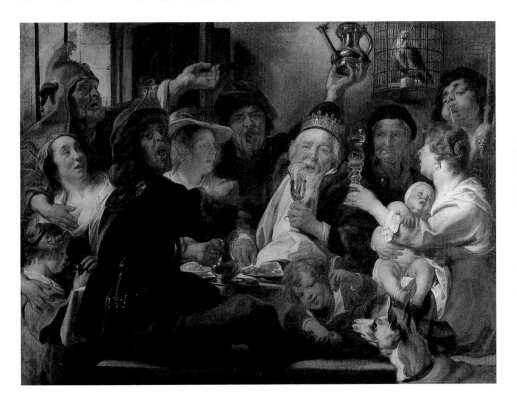

　　正確地説，這幅喬登斯的作品應稱為〈十二夜祭的國王〉，是由聖誕節後數來的第十二天的一月六日，也就是《聖經》記載的東方三博士為了慶祝耶穌誕生，而前來朝拜的「十二日節」，這幅畫便是描繪十二日節前一晚熱鬧歡慶的畫面。

　　莎士比亞也有名為《第十二夜》的作品。此幅畫就是描繪法蘭德斯的一個十二日節的活動，當晚幸運地抽中藏在手工蛋糕中的豆子的話，就可接受如同國王般享受的熱情款待。

　　喬登斯是16世紀法蘭德斯重要畫家之一，與魯本斯及安東尼·凡·戴克齊名。出生於安特衛普，他一生善於描繪宴會現場和宗教畫。此作包括九個大人、三個小孩及一條狗、一隻鳥，畫中男女女舉杯互祝，洋溢著一股歡欣活絡的氣氛。

PLATE 14

牟里尤 （Bartolomé Esteban Murillo, 1617-1682）
吃香瓜和葡萄的孩子們

1650年　油彩畫布　146×104cm　慕尼黑國立美術館

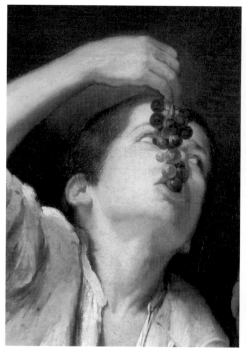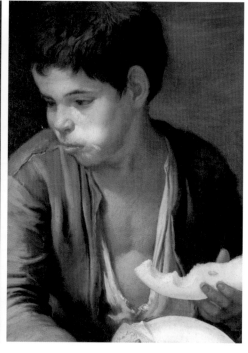

　　牟里尤與維拉斯蓋茲並稱為西班牙黃金時代巴洛克風格的代表性大師。牟里尤在繪畫風格上具有寫實主義傾向，描繪對象富於真實感，他留下的寫實肖像畫，以及描繪兒童、乞丐和流浪者與農夫的風俗畫精彩萬分。

　　〈吃香瓜和葡萄的孩子們〉這幅畫中的兩個乞丐般的小孩似乎餓了許久，因而手中有了水果，彼此交換一個異樣的眼神。白衣小孩仰著頭將一串葡萄塞入口中，另一手同時還拿著一片香瓜；穿深色衣服的男孩則用小刀剖開香瓜，狼吞虎嚥地啃了兩口，將嘴巴塞得鼓鼓的。畫家借兩個小孩骯髒的腳底板及腳趾頭，暗示這兩個孩子的窮困，不但衣服破了，也沒有鞋穿，但畫裡卻喜孜孜地將兩個人在有了食物之後，盡在不言中的喜悅低調的呈現出來。

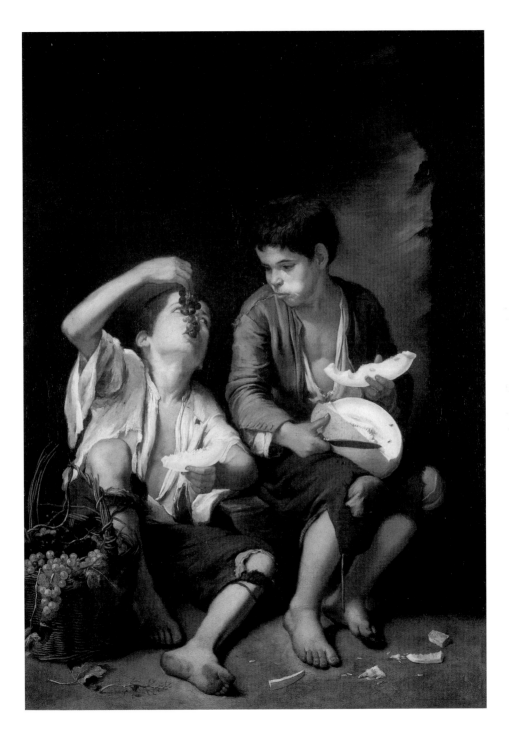

PLATE 15

維梅爾（Jan Vermeer, 1632-1675）
廚房的女僕（倒牛奶的女僕）

1658-60年
油彩畫布
45.4×40.6cm
阿姆斯特丹美術及歷史博物館

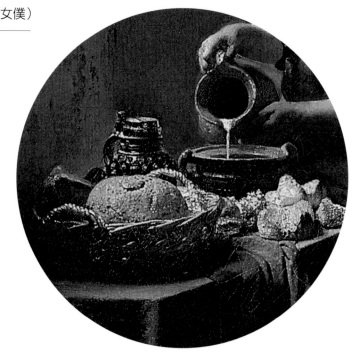

　　維梅爾是17世紀荷蘭畫派重要的藝術家。一生留下的作品極少，僅有三十五幅左右，但被他畫作感動的人卻很多。〈戴珍珠耳環的女人〉就是他廣為人知的名作，曾被寫為小說及拍成電影。

　　維梅爾的畫作精緻細膩，所以創作量少也就不足為怪了。〈倒牛奶的女僕〉是畫一個兩手執壺正在窗邊倒牛奶的佣人，一旁藤籃裡還放滿了麵包。全畫以右邊的空，對照左邊的滿，這種大片留白的繪畫方式在中國繪畫裡常有，像是馬一角（馬遠）與夏半邊（夏圭），但在西畫裡卻較不多見。此畫同時交輝著舒服的光影，維梅爾所畫的光真令人驚奇，不但流瀉的十分自然和諧，尤其在暗色調子裡還有細膩的層次，欣賞他的畫真是一種高級享受。

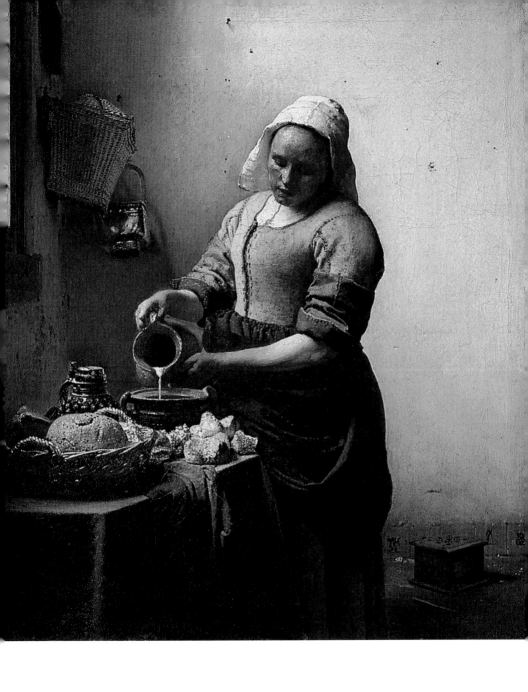

PLATE 16

維梅爾 （Jan Vermeer, 1632-1675）

拿酒杯的女孩

1659-60年
油彩畫布
77.54×66.7cm
德國布倫茲維克安東烏瑞希公爵
博物館

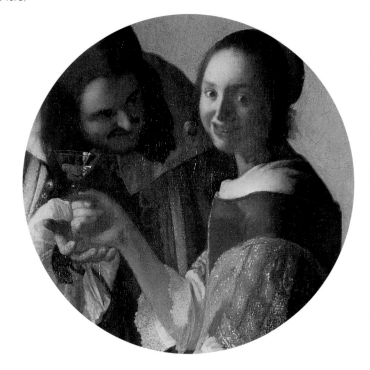

〈拿酒杯的女孩〉畫中有三人，左邊一扇窗是光線的來源（維梅爾多幅作品均從左邊窗戶採光，包括〈倒牛奶的女僕〉、〈讀信少女〉、〈求愛〉等）。

桌旁有個男士用手支著頭、遮住半個臉，自顧自地想心事，就像牆上畫框般地落為背景的一部分，僅具平衡畫面的作用。前面一對男女才是主題，穿披風的男士彎著腰、諂媚陪笑地送上一杯酒給貌美的紅衣女郎，討她歡心，兩眼呈現出阿諛之色，倒是女郎落落大方地面向觀眾，燦爛地笑著。

這幅畫的亮點全在女子的紅衣上，隱隱與窗櫺上的彩色互為交流，明亮又有光澤；配以菱形格子地板的逐漸縮小，景深的退縮也讓此畫表達得更為穩定。

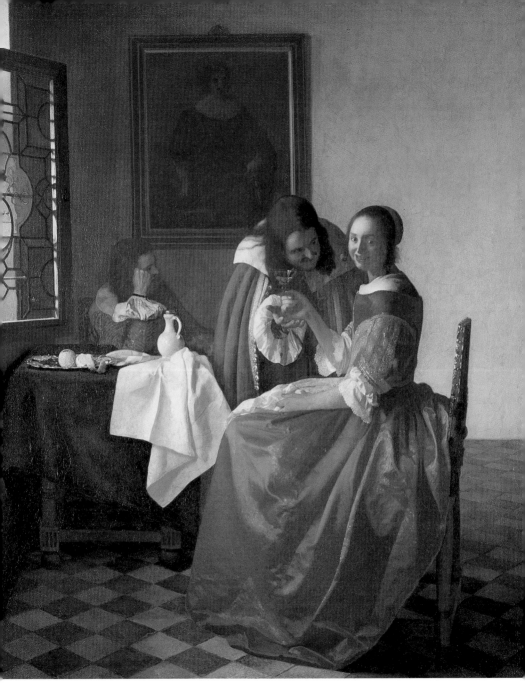

PLATE 17

夏爾丹（Jean-Baptiste-Siméon Chardin, 1699-1779）

餐前的祈禱

1740年
油彩畫布
49.5×38.5cm
巴黎羅浮宮

　　鋪著淡色桌巾的小圓桌旁坐著兩個小孩，一個唱著謝飯歌，前方的女孩也雙手合十在祈禱，感謝神的恩典，賜下今日的飲食，而母親正準備端餐盤遞給兩個孩子，餐盤裡還微微冒著熱氣，母子三人都戴著優雅的家居便帽，這是一幅描繪18世紀法國中產家庭溫暖親情的畫面。如果從母親頭部拉出一條線到左方紅帽女孩的裙擺，再拉線到右前方的炭盆，末了回到母親頭部，就形成一個穩固的三角形，也使得構圖益發堅實了。

　　夏爾丹是洛可可藝術風格裡最具代表性的畫家之一。1728年因靜物畫〈鰩魚〉展出而一舉成名，被皇家學院納為院士。他擅長描繪靜物畫，而他描繪城市平民生活趣味的風俗畫更獲得諸多知音。夏爾丹作品特質是常流露出和善、勤勞、簡樸的美德，予人正面的啟迪。

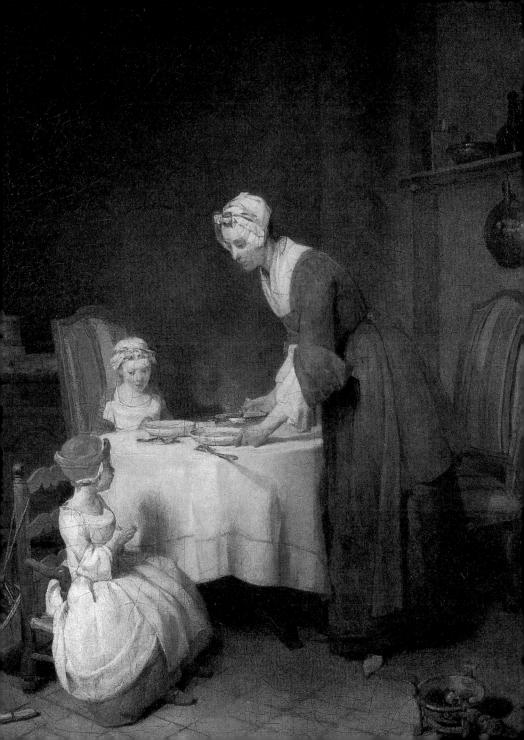

PLATE 18

密萊（John Everett Millais, 1829-1896）
羅倫佐在依莎貝拉家

1848-49年
油彩畫布
103×142.8cm
利物浦國立美術館

英國19世紀藝術家密萊是拉斐爾前派畫家中才華出眾的一人，出生名門望族，少年時即受到矚目，後來成為皇家美術學院院長。其寫實功力相當傲人，婦女、兒童是他畫得最多的題材，而華麗的構圖、略帶傷感的情調與明麗的色彩則是其特色。

此畫背景取材自薄伽丘的《十日談》與大詩人濟慈《依莎貝拉》的長詩，這也是密萊首次依據拉斐爾前派的原則畫出的作品。畫中有多位拉斐爾前派成員充當模特兒，可見密萊與他們交往甚佳。左方並坐者為依莎貝拉的兄弟們，手持紅酒杯者是史帝懷斯，其左為杜維勒，前方為哈里斯。畫面右排，最後方那位喝酒者為畫家羅塞蒂，削果者為密萊的朋友之父，以白巾擦嘴者則為密萊的父親，扮羅倫佐穿紅衣的是W‧M‧羅塞蒂，依莎貝拉則由密萊義兄之妻所扮。畫中餐飲情況十分有趣，連兩條狗的描繪都令人莞爾。

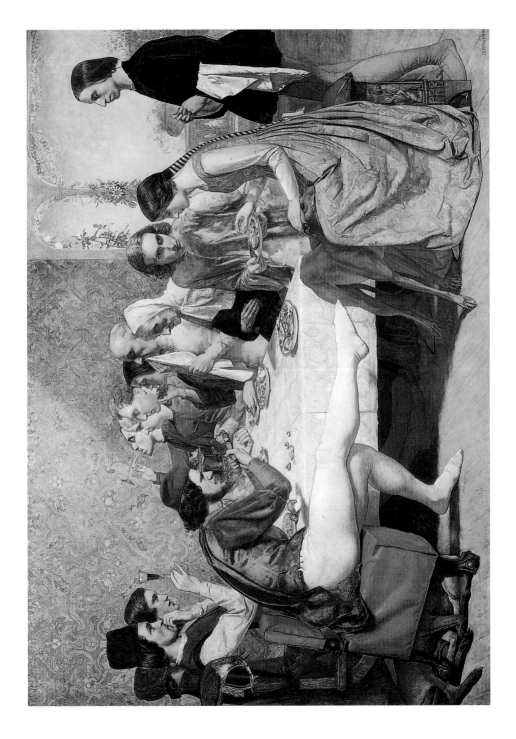

PLATE 19

密萊（John Everett Millais, 1829-1896）
蘋果花開（春）

1856-58年
油彩畫布
110.5×172.7cm
曼徹斯特市立美術館

〈蘋果花開〉又名〈春〉，是密萊的重要作品。這幅畫描繪了八位少女春日出外野餐的盛景，畫面由一條橫線明顯剖為兩部分，上半是畫蘋果花盛開的果園，粉紅色的花朵與茂密的綠葉衝出上方畫面，再配以層次分明、綠意茸茸的草地，拉出了畫面的景深，讓人一眼就感受到春日季節的美好。下半畫面則由少女或坐、或立、或躺的姿態佔滿；而且由左邊突破中線倒水的女孩子，朝向右下方躺臥的黃衣少女也拉出一條對角斜線，兩線交叉使畫面產生了更多的層次變化。

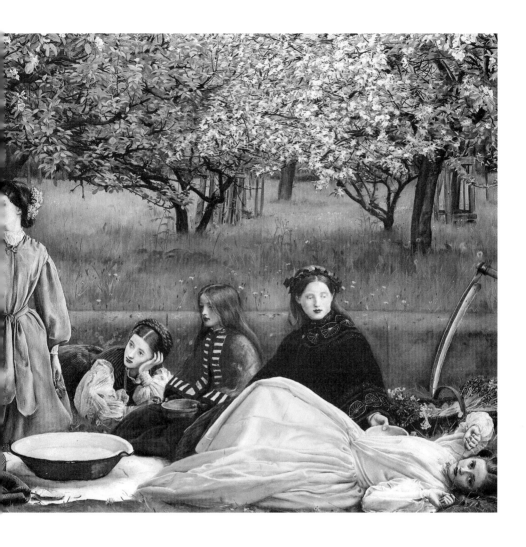

　　顯然這幅畫重心是放在八位女孩的身上，無論從她們衣著、閒適的表情、慵懶的姿態，加上採來的野花與備妥的飲料餐具器皿來看，在在說明當時蘋果花開了，大家把握美好時光，到野地去踏春享受的情形。然而，這張畫的最右邊卻出現了一把鐮刀，氣氛格格不入，這是怎麼一回事啊？有人解釋這是在美好時光中必須心生警惕的意思，或說鐮刀暗示著不祥之事將要發生，當然也可以說成是採野花時所用的工具，你以為呢？

PLATE 20-1

米勒（Jean-François Millet, 1814-1875）

餵小孩的農婦

1859年
蠟筆畫紙
33×27.5cm
日本私人收藏

20-2

米勒

餵小孩的農婦

1860年
油彩畫布
74×60cm
法國里爾美術館

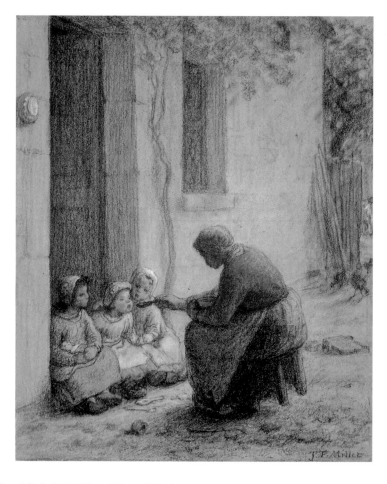

　　這幅〈餵小孩的農婦〉，米勒共畫了兩張，一張速寫，一張油畫，描繪農家生活的點滴。畫裡三個小孩子排排坐在屋前的門檻上，農婦媽媽則坐在小孩對面的板凳上，小板凳的兩隻腳因著農婦前傾的姿勢也微微離地，媽媽一手抱著盛裝食物的碗，另一手用勺子舀出食物餵食孩子。一個小女孩伸出頭、張開嘴迎向勺子，另兩個孩子也殷切地目視著媽媽手中的湯匙，都餓了吧？這情景讓人聯想起鳥窩裡幼雛殷殷等待母鳥餵食的情景，這時連牆邊的雞群都靠近想分一杯羹呢！

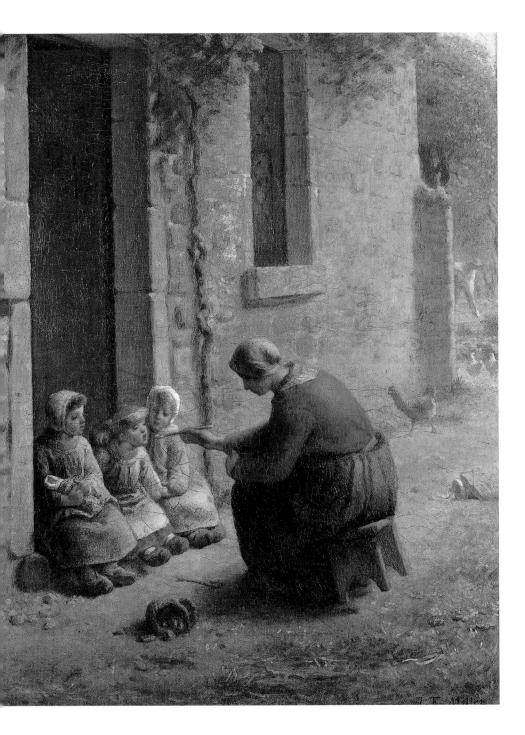

PLATE 21

彼羅夫（Vasily Perov, 1834-1882）
莫斯科近郊梅季希的茶會

1862年
油彩畫布
43.5×47.3cm
莫斯科國立特列
恰可夫畫廊

　　對善於寫實描繪社會百態的俄羅斯畫家彼羅夫來說，飲食的場面並不總是歡愉的，它可能是怵目驚心的，如「飲茶」一作所示。這幅畫描述了一對可能是父子的乞丐伸手向神父乞討的場景，瞎眼跛腳、滿面風霜的父親領著打赤腳、衣服破爛不堪的小男孩，與仰頭品茗、胖嘟嘟的身形在小桌前顯得更為肥滿的神父，恰好形成強烈的對比。在神父後方，彼羅夫還畫出了也在喝茶的隨侍人員；在乞丐父子和神職人員中間，則是一面往燒茶壺裡添水、一面伸手阻止那位父親接近的茶舖老板。

　　這幅畫的含義十分明顯：彼羅夫藉由這一幕道出他對社會的批評，即使是一位如畫中父親一般，曾在克里米亞戰爭中獲得英勇勳章的退役軍人，也抵不住1860年代以後沙皇統治與教會的腐敗，而淪落至悲慘的境地。

PLATE　22

杜米埃（Honoré Daumier, 1808-1879）

喝湯

———

約1862-65年　炭筆、鋼筆、石墨、水墨
30×49cm　巴黎羅浮宮

　　杜米埃是法國傑出的寫實主義畫家，也是著名的諷刺漫畫家，一生創作量豐富，也以版畫及雕塑見長。杜米埃更是一位人民利益的維護者，以及自由的捍衛者，其數量龐大、以社會人物為題材的作品，被公認為19世紀中葉法國平民生活的縮影。

　　這幅速寫的〈喝湯〉，觀者可從杜米埃流暢生動的線條及自然寫意的構圖中，輕易體會出畫家要描繪一般市井小民的日常生活寫照，是如此的輕鬆動人。兩個大人狼吞虎嚥喝著湯，婦女懷中還抱著一個吃奶的娃娃，時間寶貴一刻都不能耽擱，母子兩人同時進餐。強壯有力的婦人有著大地之母般碩大健康的乳房，畫面透露出一股勞動者的自在。

PLATE 23

馬奈（Édouard Manet, 1832-1883）
草地上的午餐

1863年
油彩畫布
208×264cm
巴黎奧塞美術館

馬奈是19世紀印象主義藝術的奠基人，但是他從未參展過印象派畫展，那為何將他與印象主義連結在一起呢？這是因為他1863年創作了這幅具有革新精神的〈草地上的午餐〉，在落選沙龍展出時造成轟動，於是一群年輕的藝術家即奉馬奈為首，在巴黎蓋波瓦咖啡館定期聚會，討論藝術上的問題。

這幅畫的草地上，畫面正中央有兩位穿著正式服裝的紳士與一位裸女席地而坐，在當時這種處理方式雖然稀奇，裸女正視觀眾，神情落落大方，手法倒像是將畫室中的模特兒請出來與真實的人結合在一起。景深悠遠的樹林裡一片綠意，右方紳士頭部的遠處出現一條船，顯示那裡有一條河流過，還有一女子彎腰在淘水，前面散落墊布上的是水果與麵包。這是幅現在看來色彩尋常的野餐景色，但在當時，馬奈放棄前輩眾大師遵行的明暗畫法，排除老派的褐色調子，改採大膽顏色來描繪人體膚色與光影的立體感，這項突破性的解放，成為日後繪畫上革命性的一大步。

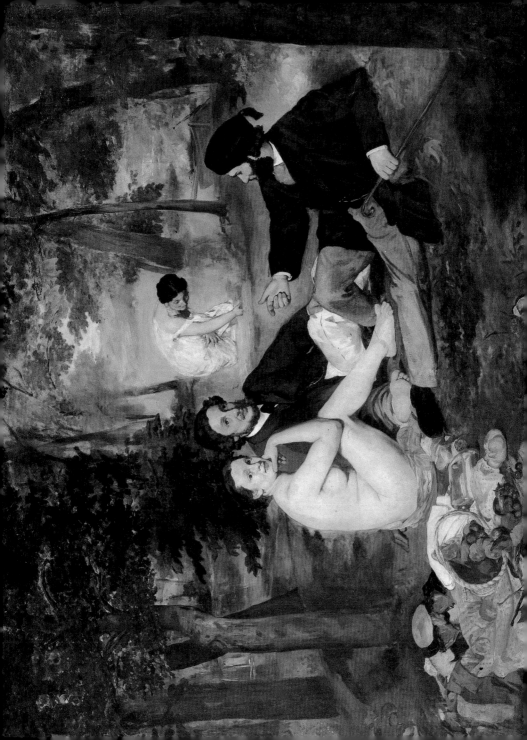

PLATE 24

莫內（Claude Monet, 1840-1926）
草地上的午餐

1865-66年
油彩畫布
248.7×218cm
巴黎奧塞美術館

比馬奈〈草地上的午餐〉晚上兩年的這幅同名的莫內作品，畫幅為直向，畫中露臉的有四位人物：一對男女站立聊天，一對席地而坐，不過畫的左下角還露出另一女子的裙擺，可見此畫構圖只取景當時午餐的部分人士；在樹林中草地上鋪開大型餐布，並擺上豐盛的餐點與美酒，林中陽光從樹隙中灑落地面，光影點點、陽光閃爍，呈現出當時印象畫派對光影追求描繪的特色。

莫內是印象派最具代表性的大畫家，活了八十六歲。長壽加上旺盛的創作力，致使他一生留下五百件素描，二千多件油畫，二千七百封信件。莫內從早期就迷戀於陽光的表達，他對繪畫藝術的探究主要呈現在外光上，作品也常對氣氛掌握上有著淋漓盡致的描繪。

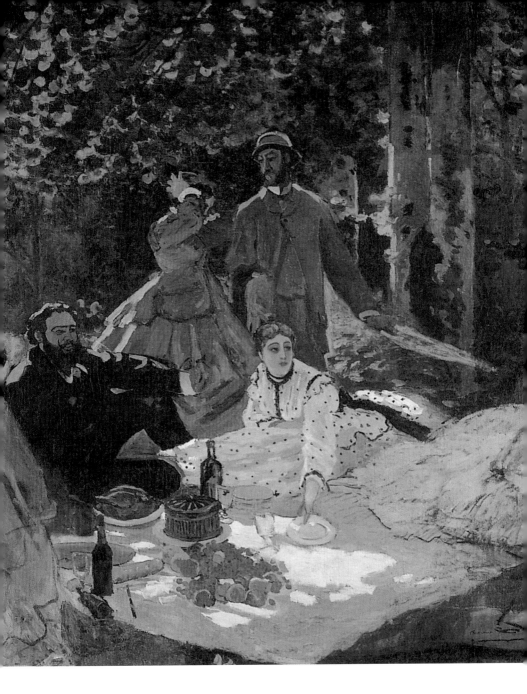

PLATE 25

羅塞蒂（Dante Gabriel Rossetti, 1828-1882）
愛之杯

1867年
油彩木板
66×45.7cm
東京國立西洋美術館

羅塞蒂生於倫敦，是19世紀英國拉斐爾前派藝術的核心人物之一。從小受到父親薰陶，喜歡文學詩歌，因而後來他的繪畫創作也充滿詩意。文學家但丁影響羅塞蒂甚巨，成為羅塞蒂浪漫主義心靈寄託的典範，許多畫作中的女子都被他化為理想中崇高偶像般來描繪。

〈愛之杯〉中紅衣女子手持「愛之杯」正欲飲用，杯體及杯蓋上布滿金色的心形圖案；女子五官及神情倒是羅塞蒂一貫風格的表現：厚唇、濃髮、眼神凝望一處。襯以華麗的背景與細緻的筆觸，此畫濃得也像一杯醇釀。

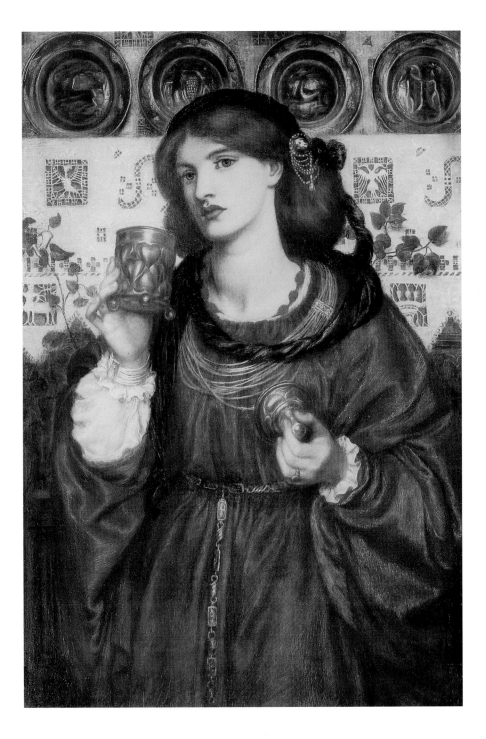

PLATE 26

馬奈〈Édouard Manet, 1832-1883〉

畫室裡的午餐

1868年　油彩畫布　118×154cm　慕尼黑新繪畫陳列館藏

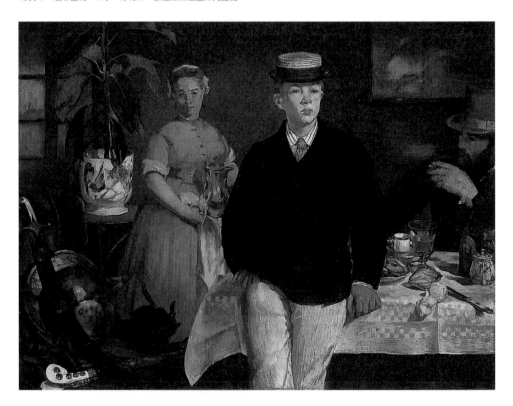

1968年，三十六歲的馬奈在海邊的布隆訥開始描繪〈畫室裡的午餐〉，這是他的一幅得意之作。畫中馬奈採用了顏色對比的層次，造成反差效果，以及用細膩古典的筆觸來對應較隨性的粗放筆觸。

少年明亮的臉龐與他淺色帽子，在暗調子的背景前分外吸睛；同時他的黑色上衣對比白色褲子，以及身旁的青衣女僕更襯托男孩的隆重，讓我們不得不一直注意他。加以畫面左方的暗色器物對比右方桌上光鮮的杯盤與食物，也使此畫跌宕起伏。右方陪襯男士的位置和比例，也將賓主地位再度強調，但由於有吸菸男子的存在，畫面更趨穩定堅實。

PLATE 27

莫内 (Claude Monet, 1840-1926)

午餐
——
1868年
油彩畫布
230×150cm
德國法蘭克施塔德爾藝術學院

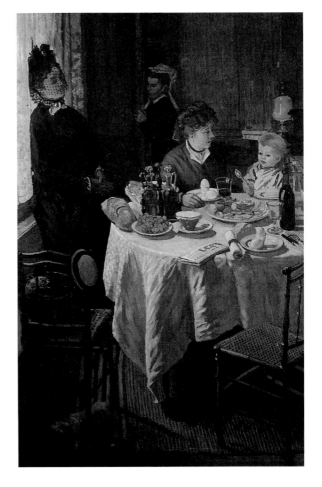

莫内在他二十八歲時畫了這幅〈午餐〉畫作，全圖沈溺在褐色的調子裡，除了四位人物，桌上並有豐盛的食物。觀此畫作，目光容易先落在右手邊拿湯匙的小孩子身上，因他也是此畫最亮點的所在。小孩身邊的人應是他母親，正關心著小孩進食的情況；畫面前景有一張拉開的藤椅，

桌上放著報紙、餐盤及麵包，很可能男主人剛離席；女僕開門正要走出去，而左邊倚窗戴面紗、著黑衣、戴手套的女人卻不知是何身分？

莫内畫戶外的風景與人物的活動多於室內的場景；這張早年他以室內來構圖的寫實大幅作品，主題清晰、筆觸又相當細緻，倒是不多見。

PLATE 28

莫內（Claude Monet, 1840-1926）

午餐

1872-73年　油彩畫布
160×201cm　巴黎奧塞美術館

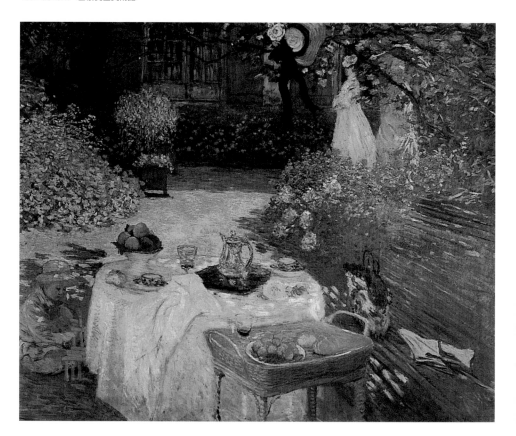

　　明麗的陽光下，花園裡繁花點點。在一角的陰涼樹蔭下布置好了餐桌，顯然主人很懂生活情趣，打算在此光燦的午時在園子裡輕鬆用餐。

　　畫中，小孩子已經自顧自地在餐桌旁玩了起來，右方遠遠兩位盛裝婦女現身，正要走向餐桌這邊來；莫內捉住印象畫派描繪光影特色的一刻，將之定格，讓今日我們欣賞此畫時，頗有一同參與用餐之感呢！

PLATE 29

荷馬（Winslow Homer, 1836-1910）

吃西瓜的男孩們

1876年
油彩畫布
61.3×96.8cm
紐約庫伯海威特國立設計博物館

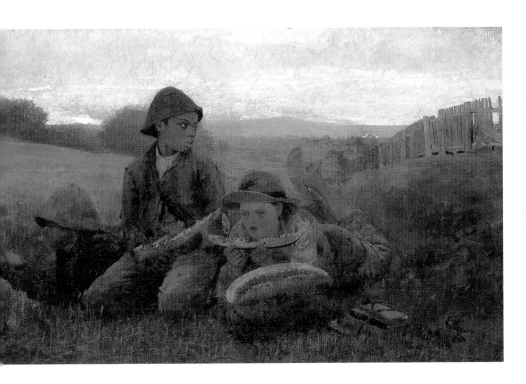

　　原野上，三個穿著邋遢的男孩正在享用一個大西瓜，不知道這個西瓜是否為他們偷來的贓物？因為居中的那個男孩正神情戒備地東張西望，吃得不很安穩，左右兩人則正在大快朵頤。畫面三分之二的地方有一道地平線，將景深拉遠，推往遠山的山腳處，全畫予人一種遼闊視野又真實生活的感受。

PLATE 30

卡玉伯特 （Gustave Caillebotte, 1848-1894）

晚餐

1876年
油彩畫布
52×75cm
私人收藏

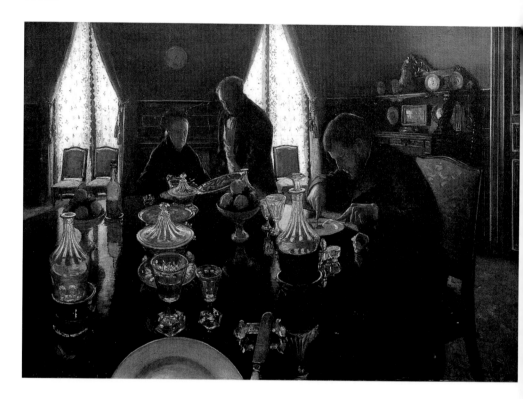

　　偌大的餐廳裡，光線穿過薄紗窗簾照進室內。桌上佈滿晶瑩剔透的玻璃餐具，一位男士自顧自地進食，侍者端著整盤美食供另一年邁女人取用，顯然這是有錢人家貴氣卻又疏離的一景。駝色與黑色為基調的畫面，暗沈中透著華麗，還好右下方豔紅地毯的出現，才將沉鬱之氣沖淡。此畫無論構圖、光線、內涵、色調均讓人激賞，呈現出畫家深厚的藝術才華與調度能力。

　　卡玉伯特的畫風很能闡釋印象畫派喜愛追求色光的描繪，以及選取生活景象題材的兩項特質。

PLATE 31

竇加 (Edgar Degas, 1834-1917)
苦艾酒

1875-76年
油彩畫布
92×68cm
巴黎奧塞美術館

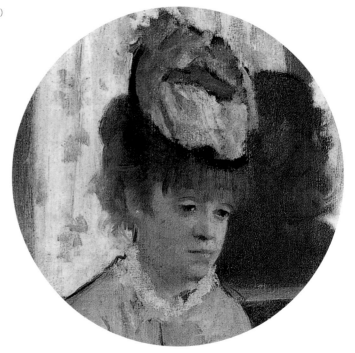

　　苦艾酒（Absinthe）的酒精含量高達68%，是一種濃度高的蒸餾酒，特別流行在19世紀末、20世紀初巴黎的藝術圈子裡。

　　畫中描繪一對落寞的男女，兩人無話，緊鄰坐著（這兩位模特兒都是畫家的好友）。男子衣服顏色暗淡，煙斗也被切掉一半到畫面外，看來他只是這張畫中的配角；女主角則弓著上身居中而坐，眼神幽怨低垂，兩腳跨開，似乎心情不太好，在借酒澆愁。她的上衣色澤與三張桌面及背景布幔雷同，取得整體的統一調性，這張清淡主題的作品卻有著深沈的內容，彷彿女主角背後有一個未解的故事。

　　以畫芭蕾舞者及浴者而著名的印象主義畫家竇加，也留下許多精彩的雕塑品，他出生於富裕家庭，對於身旁所見有著優越的觀察力，他能輕易捕捉到生活中細膩的情節並將之入畫，作品富於韻律感。

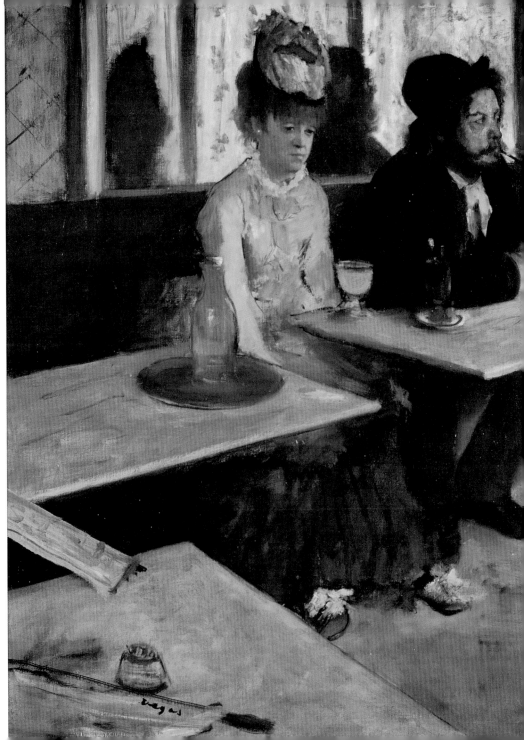

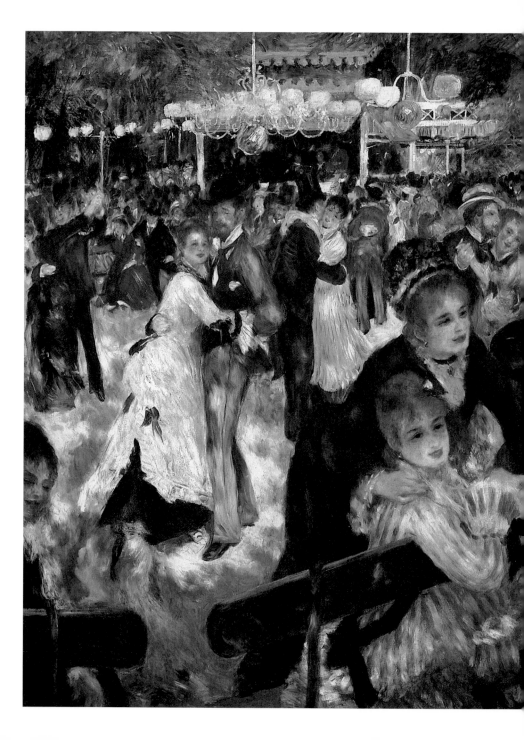

PLATE 32

雷諾瓦
Pierre-Auguste Renoir, 1841-1919

煎餅磨坊的舞會

1876年
油彩畫布
130.85×175.3cm
巴黎奧塞美術館

　　如果僅能挑一幅畫來代表一位畫家，用〈煎餅磨坊的舞會〉來代表雷諾瓦的藝術，也夠份量。因為這幅畫夠大，場面夠豐富，時代背景、內容特色也吻合畫家一向的風格。

　　此畫描繪巴黎人歡樂的舞會盛宴，畫中露天舞場就位在巴黎蒙馬特區雷諾瓦居家附近，煎餅是當時舞場裡販賣的一種食物。男男女女均盛裝赴會，摩肩接踵、人聲鼎沸。前景一組人在樹下小憩，陽光從樹葉縫隙中穿過，點點光影灑落在眾人身上，尤其倚著椅背而坐的男士，深色上衣及髮際全泛著斑點狀的光點。印象派畫家就愛描繪日常景色，對自然光在每個時刻的變化，也努力追求及掌握。

PLATE 33

卡莎特〔Mary Cassatt, 1844-1926〕
下午五時茶

1879-80年　油彩畫布　64.8×92.7cm　波士頓美術館

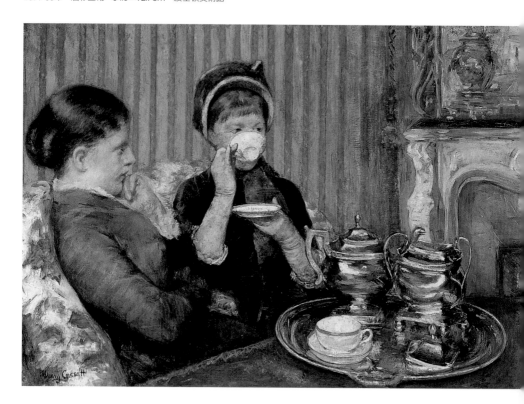

　　此畫為在美國出生、移居巴黎的印象派畫家瑪莉・卡莎特的代表作之一。卡莎特這位終生未婚的19世紀女畫家，早期畫人物題材多為婦女喝茶或出遊；成熟期的創作則喜歡描繪母親對孩子的關懷，這與那個時代風氣及她本身的性別有很大的關係。

　　此幅畫是描繪夏日在別墅裡優雅喝下午茶的光景。兩位衣著入時的女士相約聊天，壁爐前的桌上放著整套豪華茶具，桌面斜角與舉杯喝茶女郎的手臂斜線，使畫面富於動式。茶壺器皿光可鑑人，呈現出生活中溫馨閒適的趣味。

PLATE 34

雷諾瓦 (Pierre-Auguste Renoir, 1841-1919)
船上的午宴

1880-81年　油彩畫布　127×175cm　華盛頓菲利普斯收藏館

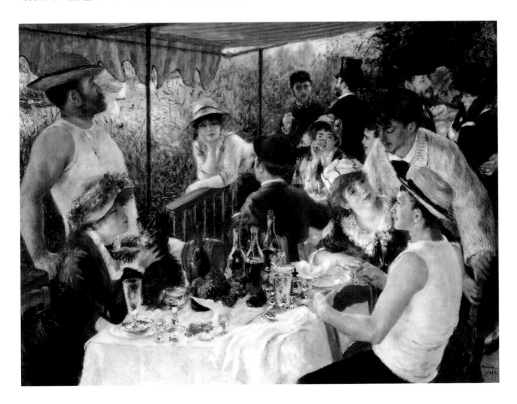

〈船上的午宴〉以明快的手法，描繪一群青年男女在行船上社交聚會的歡樂場景。船艙外長滿了茂密的長草，隔離了外在視覺上的紛擾，只從長草的空隙中遠遠露出兩條小船的身影，不細看，還以為只是一場普通花園裡的餐宴而已。

此畫裡人物眾多、姿態各異，構圖也較複雜，畫家以白色桌巾留出較大面積前景的空間，使畫面緊中透鬆。畫中人物的面部也都流露出歡愉的神色，呈現了19世紀歐洲中上層社會美好的訴求，這份感染力也帶給觀眾喜悅之情。

雷諾瓦出生於法國瓷器重鎮里摩日，是印象派畫家中極具人氣的人物。工匠、藝術家、詩人是雷諾瓦藝術生涯的三個階段。他畫的裸女與孩子們常能表現出豐美的玫瑰色肌膚及天真甜美的氣質。

PLATE　35

馬奈 (Édouard Manet, 1832-1883)
浮里貝舍酒吧

1881-82年　油彩畫布　93.5×130cm　倫敦庫塔畫廊

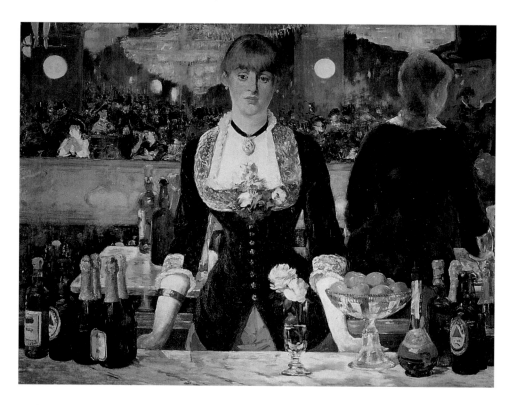

　　〈浮里貝舍酒吧〉是馬奈晚年最後交給沙龍展覽的兩幅大畫之一，馬奈雖是印象主義畫派的創始人與奠基者，但是他卻從來未參加過印象派的展覽。

　　此畫描寫巴黎人日常生活的場景，女酒保居畫面中央站立、面迎觀眾，從她背後大片鏡面中反映出她面前站立了一位男士，此畫即從這位男士的位置觀看（這個位置也是觀畫者的角度），呈現出此畫有許多層次。但卻見女酒保眼神呆滯、心有所思，似乎靈魂已離開酒吧遠遊去了。但女酒保身後的鏡面卻反映了當天酒吧裡的熱鬧情景與陳設，加上櫃台上各色瓶酒與高腳玻璃盤中嬌豔的橘色果子，一片歡愉喜鬧感覺中，益顯女酒保的失落心情，以及畫家要表達出的對比感覺。

藝術家雜誌社　收

100　台北市重慶南路一段147號6樓

6F, No.147, Sec.1, Chung-Ching S. Rd., Taipei, Taiwan, R.O.C.

Artist

姓　　名：　　　　　　　　　　性別：男□ 女□ 年齡：

現在地址：

永久地址：

電　　話：日／　　　　　　　手機／

E-Mail：

在　　學：□ 學歷：　　　　　　　職業：

您是藝術家雜誌：□今訂戶　□曾經訂戶　□零購者　□非讀者

客戶服務專線：(02)23886715　E-Mail：art.books@msa.hinet.net

1.您買的書名是：＿＿＿＿＿＿＿＿＿＿＿＿＿＿＿＿＿＿＿＿＿＿＿

2.您從何處得知本書：

☐藝術家雜誌　☐報章媒體　☐廣告書訊　☐逛書店　☐親友介紹

☐網站介紹　☐讀書會　☐其他

3.購買理由：

☐作者知名度　☐書名吸引　☐實用需要　☐親朋推薦　☐封面吸引

☐其他＿＿＿＿＿＿＿＿＿

4.購買地點：＿＿＿＿＿＿＿＿＿市（縣）＿＿＿＿＿＿＿＿書店

☐劃撥　　　☐書展　　　☐網站線上

5.對本書意見：（請填代號1.滿意 2.尚可 3.再改進，請提供建議）

☐內容　　　☐封面　　　☐編排　　　☐價格　　　☐紙張

☐其他建議＿＿＿＿＿＿＿＿＿

6.您希望本社未來出版？（可複選）

☐世界名畫家　☐中國名畫家　☐著名畫派畫論　☐藝術欣賞

☐美術行政　☐建築藝術　☐公共藝術　☐美術設計

☐繪畫技法　☐宗教美術　☐陶瓷藝術　☐文物收藏

☐兒童美育　☐民間藝術　☐文化資產　☐藝術評論

☐文化旅遊

您推薦＿＿＿＿＿＿＿＿＿＿作者 或 ＿＿＿＿＿＿＿＿＿類書籍

7.您對本社叢書　☐經常買　☐初次買　☐偶而買

PLATE 36

畢沙羅 (Camille Pissarro, 1830-1903)
鄉村小女傭

1882年
油彩畫布
65×54cm
倫敦泰德美術館

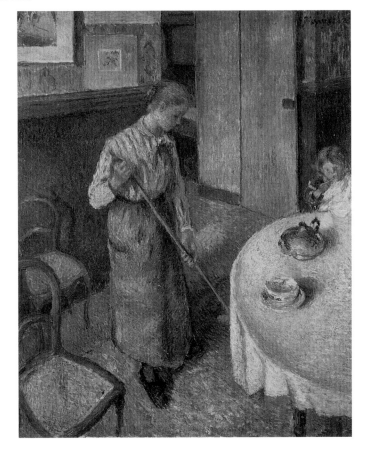

　　這是一張構圖別緻又親切的畫作，場景描述餐後的一段光景，大人已經離席，留下圍著圍兜兜的小孩子，慢慢繼續吃他碗中仍未吃完的食物，餐桌上還有兩件沒移走的餐具，一個鍋子已闔上了蓋子，小女傭開始整理餐後凌亂的餐室，挪開椅子，清掃餐桌下的地面，這幅色調柔和溫暖的畫面，顯示了一般家庭生活的情況，引人會心一笑。

　　畢沙羅是法國著名印象派畫家中的長輩，國籍丹麥人，但血統為猶太民族的法國人之子。其一生創作數量頗豐，題材多取自大自然的景物及街景，作畫喜將光學的調色代替顏料的調色，因而光度和彩度更為強烈，常給觀者一種耀眼的美感。

PLATE 37

卡莎特（Mary Cassatt, 1844-1926）
茶桌邊的女士

1883年
油彩畫布
73.4×61cm
紐約大都會美術館

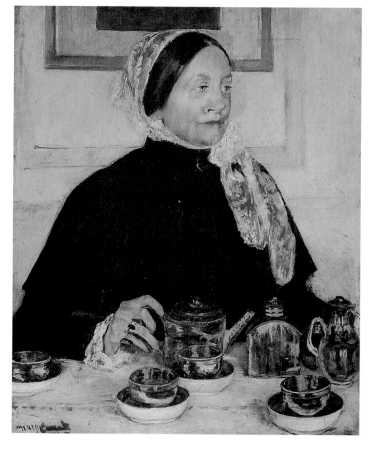

19世紀，歐洲飲茶文化盛行，卡莎特畫過好幾幅以此類場景的畫作。這張身著黑衣、頭髮用蕾絲巾綁紮的中年婦人，是畫家母親的表姊。1882年，卡莎特因姊姊過世，傷痛萬分，使她久久不能執筆作畫，直到1883年底終於才完成此幅〈茶桌邊的女士〉。

畫家將重點放在人物臉部表情及一桌子光鮮亮麗的茶具上，並藉由米黃色髮巾跨過黑衣，聯繫著整體構圖；加上髮巾顏色與左下持壺的手調性統一，以及周圍環境的安排，使這幅畫無論在氣氛、構圖、色彩上都有一種淋漓盡致、手到擒來的暢快愜意。此畫終也成為卡莎特重要的代表作品之一。

PLATE　38

威廉爵士・奧查森（Sir William Quiller Orchardson, 1832-1910）
算計的結婚

1883年　油彩畫布　104.8×154.3cm　英國格拉斯哥美術館

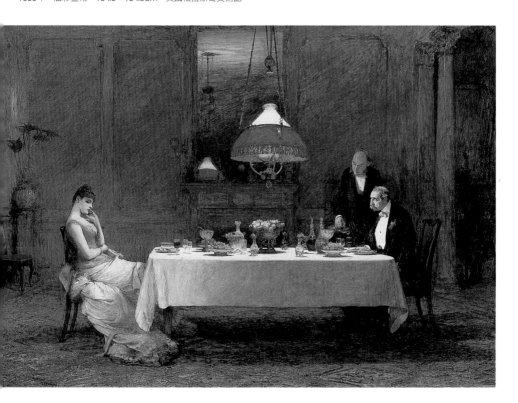

　　威廉爵士・奧查森是一位蘇格蘭籍畫家。從他這幅畫的名稱，再對照畫中人物的身體語言，顯現其中饒富趣味及具有故事性的發展。在偌大的餐廳裡只有三個人，右邊二人一組，包括年邁的男主人與聽命行事的僕人，正與左邊獨坐一人的年輕貌美妻子進行一樁婚姻財產談判。全畫場景雖然瀰漫在暖橘色的色調中，畫中又有一盞超大型的紅色吊燈，燈光灑在一桌豐盛的食物上面，理應秀色可餐的氣氛，卻因雙方表情的凝重而顯得有些膠著。女郎一手支頭、若有所思正考慮如何回答；男方兩人四目一同投向女子，凝神焦慮等待著她的答話。畫家將19世紀豪門生活中一段插曲，藉由飲食暗喻出來，好一幅「飲食男女」的寫照。

PLATE 39

梵谷（Vincent van Gogh, 1853-1890）
吃馬鈴薯的人們

1885年
油彩畫布
81.5×114.5cm
阿姆斯特丹梵谷美術館

梵谷是一位大家耳熟能詳的瘋狂天才型藝術家，他的生涯裡充滿著激情與對藝術的熱愛。格那佛（Meier Graefe）1899年以梵谷的一生寫下了《梵谷傳》，史東（Irving Stone）1934年也出版了以梵谷傳記改寫的《生之慾》，之後梵谷的故事又被拍成電影，廣受歡迎。1972年荷蘭政府建立了梵谷美術館紀念這位畫家。但是梵谷在生前幾乎賣不掉作品，生活艱苦，靠著弟弟的支助，勉強過活。但在他過世多年後的畫價卻水漲船高，成為收藏家夢寐以求的珍品，近年來在國際拍賣場上屢飆佳績。

這張〈吃馬鈴薯的人們〉是梵谷較早期的畫作，也是他的代表作之一。畫中五個人圍坐一桌，昏黃的吊燈將一抹光線投射在餐桌食物及每人的臉上，畫中人們工作累了一天，晚上圍桌共進晚餐、閒話家常。這幅畫反映了當時普通人家的生活片段。整張畫的調子沐浴在褐色當中，凝重而深沈；但有屋可遮風避雨，有食物可團聚享用，也算平凡人生的常態。

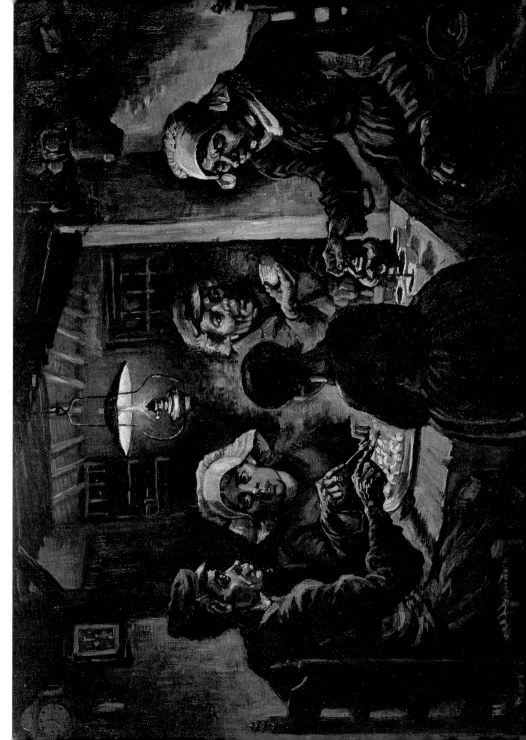

PLATE 40

席涅克（Paul Signac, 1863-1935）

用餐室　1886-87年　油彩畫布　89×115cm　奧特羅庫拉穆勒美術館

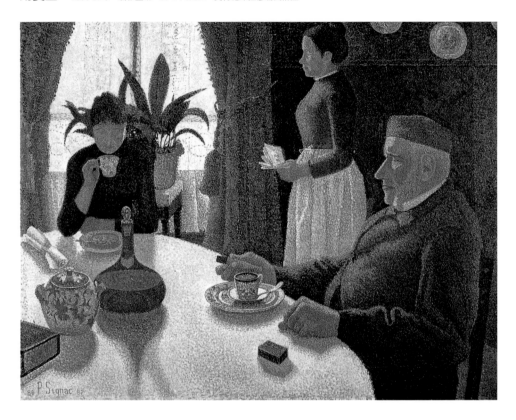

在秀拉過世後，席涅克一手撐起秀拉創始的新印象派運動。他早期畫風接近莫內，1892年作畫技法開始變化，以點描筆觸創作，喜歡描繪海港及河流景物，晚年則以活潑色彩、短線條入畫。

〈用餐室〉中有三人，高鼻子的紳士是席涅克的爺爺，想必已用完早餐，飯後一支煙，快活似神仙；嬌小背光的婦人則是畫家的母親，她正喝著飲料，也默不作聲；倒是圍著圍裙的女侍者，手中拿著一疊購物單或報紙，正向女主人報告事情。這幅居家景象的尋常畫面，席涅克以細密的彩點來完成它，尤其橘色的點子散在窗前的綠葉、桌上玻璃瓶的影子、青花茶壺、窗簾、火柴盒及人物膚色上面，因而此畫中人物雖然凝滯、冷漠而略顯僵硬，但暖色點子及柔和的光線，將物體輪廓與背景效果表現得非常出色。

PLATE 41

梵谷（Vincent van Gogh, 1853-1890）
董布罕咖啡座的女子

1887年
油彩畫布
55.5×46.5cm
阿姆斯特丹梵谷美術館

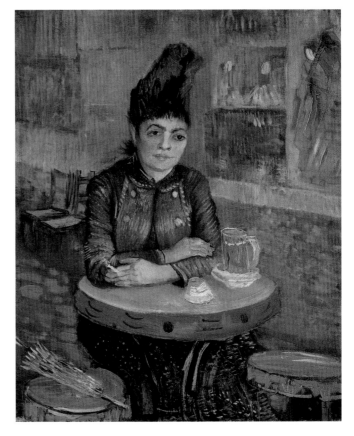

　　咖啡座上孤獨一人是全畫重心，其他部分都著墨不深，背景也隱退在色點及光影當中，氛圍迷濛。

　　這名身穿正式服裝的女子獨自來到店中，點了杯酒，手上燃著一支煙，雙臂交疊採防禦姿態，眼神空洞地投射遠方，透出心事重重的樣子。這樣低調、黯淡的主題，卻在梵谷的彩筆下不顯沈悶，全靠著畫中女子頭上一頂紅羽般的帽子，以及小圓桌邊一道紅色木邊的襯托，加上右方牆上兩三筆隨機紅色筆觸，使這幅畫在低調子中有了精神。梵谷畫的人物畫及自畫像很多，這張畫倒不是最為人們熟知的作品，但卻層次分明、色彩有力卻不張揚，並隱含有戲劇張力，很值得細細欣賞。

PLATE　42

梵谷〈Vincent van Gogh, 1853-1890〉

餐廳內　1887年　油彩畫布　45.5×56cm　奧特羅庫拉穆勒美術館

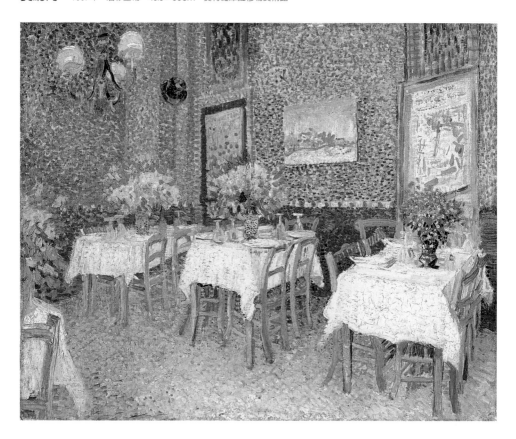

　　小餐廳裡一切就緒，等著顧客光臨。畫中右排三
張鋪著白色桌巾的餐桌，桌上盆花及餐具都整理好
了，清爽而明亮，讓顧客從視覺上就得到滿足，進
而有好心情用餐；畫幅左下角也露出同樣餐巾的一
角，拉出此畫面空間的距離。

　　畫中筆觸繁茂，而且甚短，是由許多彩色點子
密密點描而成，色調柔和，是一幅輕鬆之作。

PLATE 43

羅特列克（Henri de Toulouse-Lautrec, 1864-1901）

宿醉　1887-88年　油彩、蠟筆、畫布　47×55.5cm　哈佛大學佛格美術館

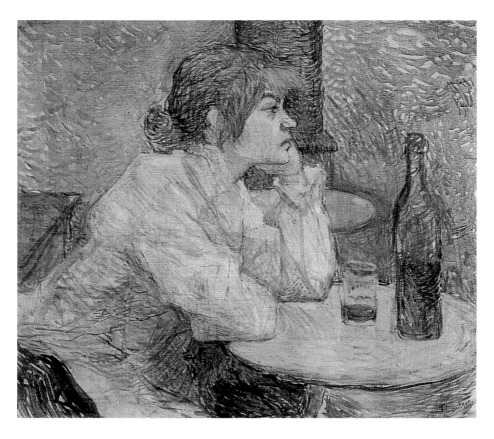

　　畫中只見一白衣買醉女子的側面身影，她以左手臂支住頭，小圓桌上放著一瓶喝了一半的酒瓶，杯裡的酒也未喝完，女子雖然神定氣閒，但眼神似乎已因酒精變化而變得有點茫了。此畫構圖簡潔，場面小，特色在於亂中有序的筆觸布滿全局，由於筆觸如此豐茂，如同四面八方密密的草叢，因而讓此作不顯單調，卻像被和風吹過、微細的波動正在全畫中漫移、遊走，相當耐看。

　　羅特列克是19世紀重要的蒙馬特傳奇畫家，出身名門，身體有殘疾，只活了三十七歲，是一位天才型畫家。他雖短命，卻留下約有六百幅油畫、數千張素描、速寫畫稿及三百多幅石版畫、三十一幅海報版畫等，在他故鄉阿爾比（Albi）建有羅特列克美術館。

PLATE 44

梵谷（Vincent van Gogh, 1853-1890）

阿爾的夜間咖啡屋

1888年
油彩畫布
81×65.5cm
奧特羅庫拉穆勒美術館

〈阿爾的夜間咖啡屋〉是梵谷的名作之一，此畫裡「動」與「靜」的感覺俱在，直型的畫幅裡大致可分為左、右兩半不同色調，左半為夜間燈火通明的戶外咖啡座，由豔黃色駕馭，再加上紅褐色的地面，呈現光亮與暖色的感覺；右半為夜間街景，遠處是一整排暗色房屋，最前方是一間仍亮著昏暗燈光的店舖，呈現冷色的感覺。左右兩邊以一條混雜各種顏色的反L型街道從中隔開，形成下面一個A型空間，與天際另一個反向A型空間，相對呼應。梵谷很妙的心思還表現在左邊反光的數個藍色圓桌面上，默默地與湛藍夜空中的點點繁星相互呼應。

這許多看似不經意的連結，使這張畫有了更耐人尋味的造景；也唯有天才如梵谷這般的大畫家，才能隨手畫出這樣神奇的畫面。還值得一提的是這張畫細節也處理得周到，比如左上方窗戶、欄杆的勾勒線條，以及前方地面如魚鱗般的筆觸羅列，在在凸顯此畫的豐富肌理。

PLATE 45

阿爾瑪－塔德瑪爵士 （Sir Lawrence Alma-Tadema, 1836-1912）
羅馬皇帝奧卡帕斯的玫瑰宴

1888年
油彩畫布
132×214cm

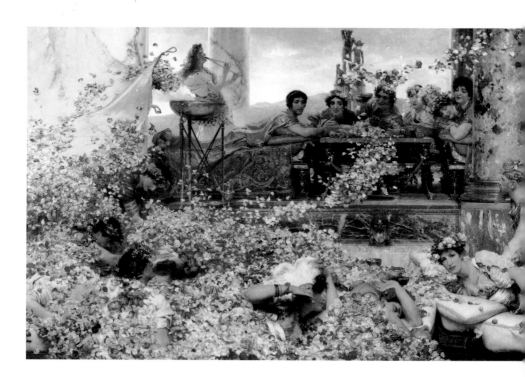

阿爾瑪－塔德瑪爵士原籍荷蘭，後入籍英國並加入皇家畫會，1899年被冊封為爵士，成為英國維多利亞時代的知名畫家，他所畫的內容偏愛表現豪華歷史題材的社會面貌，因此而揚名。

此畫為羅馬式饗宴的想像畫，玫瑰花瓣四處飄揚，多得令人窒息，臥榻前的矮桌上堆滿水果，

男男女女宛似宴樂之後，神情都已迷亂，這是描繪羅馬皇帝奧卡帕斯（在位218-222年）的頹廢風宴會場景，讓人聯想到東方暴君的酒池肉林，不過此畫漫溢整個畫面的花瓣，似欲為了粉飾人間的荒誕逸樂吧？

PLATE 46

勒弓・丟・奴以
Jean-Jules-Antoine
Lecomte du Noüy,
1842-1923

白奴
———
1888年
油彩畫布
146×118cm
法國南特美術館藏

　　勒弓・丟・奴以師從過格雷爾及傑羅姆。擅長歷史畫及宗教畫，對肖像畫的處理更是精到，得過羅馬獎。他曾旅行去過埃及、土耳其等地，這些行旅中的印象，也都有機會成為他作品裡的素材。勒弓・丟・奴以的畫風精微細緻，尤其對於女子肌膚肉體的表現充滿彈性。

　　圖中右下方置有尚未飲用的食物，雖為前景，但豐富了整個畫面，使構圖更為完整。

PLATE 47

卡莎特〔Mary Cassatt, 1844-1926〕
下午茶

1890-91年
銅版畫
34.8×27cm
芝加哥藝術學院博物館

　　這幅卡莎特的銅版畫，線條相當自然寫意。圖中描繪兩位女士相約喝茶談心，是畫家最拿手的題材。顯然，從圖中情境裡可以猜出右邊女子為主人，因為她沒有穿外套、沒有戴帽子，在自己熟悉的地方可以更自在些。她舉碟讓左邊戴帽的女客彈煙灰、喝茶，善盡待客之道。圖中有趣的是：從女客的帽子到煙碟，再到右下角桌上的兩個茶器，顏色一貫，因而形成了一道明顯的由五個相同點狀色面而組構的線條，突出於畫面。這項巧妙的安排，頓使這張原本顏色略顯平淡的作品，剎那間有了亮點。

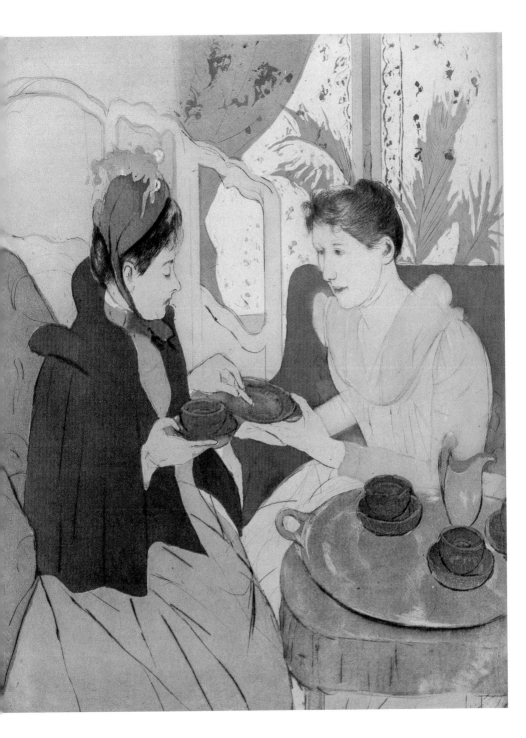

PLATE 48

高更（Paul Gauguin, 1848-1903）

香蕉餐　1891年　油彩畫布　73×92cm　巴黎奧塞美術館

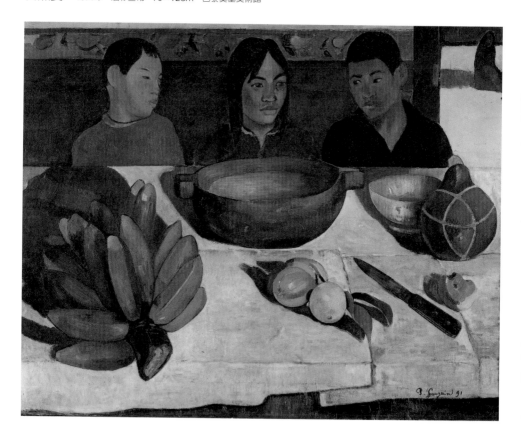

高更是充滿異國情調的後期印象派中的傳奇畫家。他1891年厭倦了巴黎的文明社會，嚮往南太平洋上原始與較未開化的自然世界，於是遠走大溪地島，開展出一種他個人使命般的藝術生涯。他畫中有強烈而單純的色彩，加上粗獷的筆觸，以及原始民俗風味的裝飾性美感。

〈香蕉餐〉創作於高更甫到大溪地島的最初幾個月內，此畫以桌巾白布為上下兩道水平線，切開了畫面，再利用色差凸顯出主題物件；桌後有三個排排坐的大溪地兒童，均只露出齊肩部位的身體，顯然桌子對他們是高了點。桌上放置的食物全是鄉間水果。不過三個小人兒卻嘴唇緊閉，目光也沒有交集，大概都餓了，在等待著大人發號施令，就可大快朵頤了吧？

PLATE 49

馬諦斯 (Henri Matisse, 1869-1954)

餐桌　1897年　油彩畫布　100×131cm

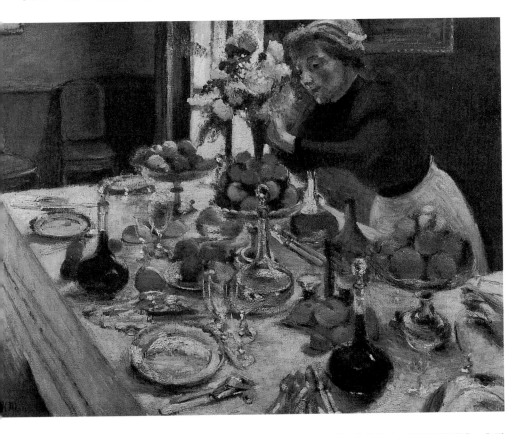

客人尚未光臨，餐桌上已擺滿了豐盛的食物及精緻器皿與餐具，侍者或是女主人正在打理瓶花，為即將要開始的這場餐宴盡最後的努力。這是一幅洋溢著溫暖及可口幸福感的生活化畫作，也是馬諦斯年輕時代的寫實作品。

此作構圖完整，畫中每個角落顯然都被照顧得完善而周到，物件雖多，倒也不顯雜亂。與馬諦斯晚年簡潔而單純的剪紙比較，可見出兩種截然不同的風格，也說明當畫家隨著歲月的老去，已無意於年輕時表現繪畫表面枝節的心情，一切化繁為簡，讓觀者直接面對藝術家靈魂的最深處吧。

PLATE 50

史坦朗

Théophile Alexandre Steinlen,
1859-1923

凡珍的殺菌牛乳

1894年
彩色石版畫

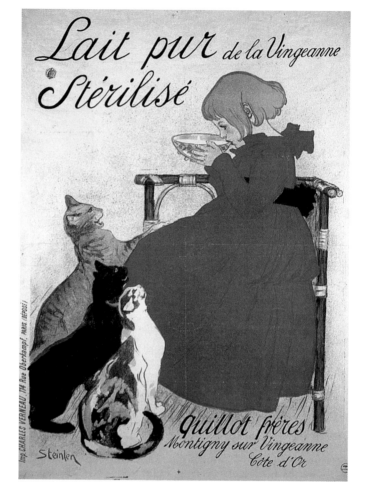

　　史坦朗這幅〈凡珍的殺菌牛乳〉的海報走溫馨路線，畫面中有三隻貪吃的小貓，聞到牛乳香味，一齊聚集到小女孩身前，並且虎視眈眈地看著小女孩捧起一碗香醇殺過菌的牛乳喝著，也想分一杯羹，甚至左邊的那隻貓已伸出前腳，搭在女孩的紅裙子上面，這種生動而生活化的場景，正是我們身邊所見的熟悉生活點滴，很能勾起共鳴，的確很能打動人心，達到宣傳商品的效果。

PLATE 51

卡比埃羅 (Leonetto Cappiello, 1875-1942)
保羅・西門牌牡蠣

1897年
彩色石版畫

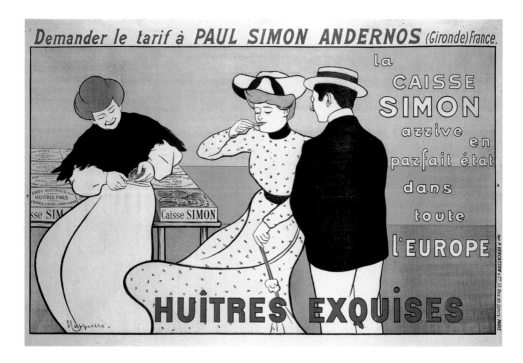

卡比埃羅是一位海報設計家，他的這幅〈保羅・西門牌牡蠣〉海報，闡述了因為交通便利，使得各地的商品得以快速流通，即便新鮮的海產牡蠣，也可以快速被引介到巴黎街頭販賣。

商販開啟了一盒牡蠣，挖開一粒，請貴婦品嚐，圖中穿豔黃服裝的貴婦正喜孜孜地享用美食，男士在一旁欣賞，彷彿表示他有財力請女方享用昂貴的牡蠣。一旁還有許多盒未打開的牡蠣，包裝盒上的文字與其他文字的排列都很有設計感，色彩也很高雅，呈現出19世紀海報的發展已很成熟，並不輸給今天的商業設計。

PLATE 52

慕夏（Alphonse Mucha, 1860-1939）
沐斯啤酒
———
1897年
彩色石版畫

19世紀末期的巴黎，因為娛樂事業的發達，連帶使得各種商品的宣傳也興盛起來，尤其海報的異軍突起，無論香菸、紅酒、啤酒、巧克力、牛乳、海產、餅乾等等商品，都藉由海報的張貼，而達到宣傳效果。

「新藝術」風格代表人物慕夏的〈沐斯啤酒〉海報中傳達了豐富資訊，有人物、有製酒工廠圖形，加上女主角紅噴噴微醺的臉龐，醉意甚濃，插在髮際的麥穗及大紅花，更襯托出美人美酒的遐思。以美女為代言人的創意，19世紀即開始盛行，可見並不是今天才流行的。

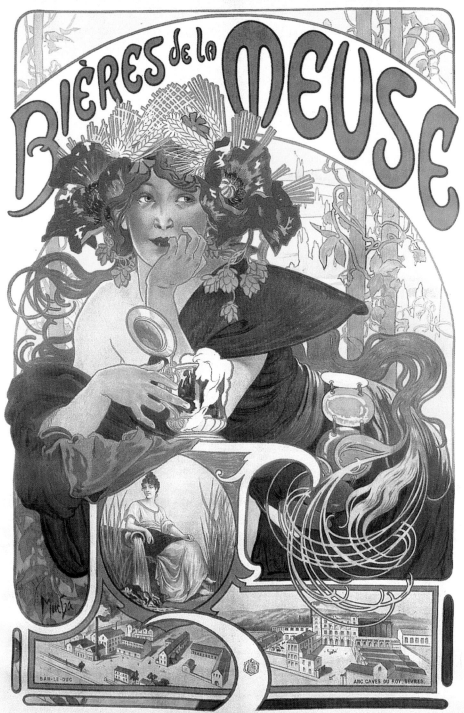

Bières de la Meuse

MUCHA

BAR-LE-DUC.

ANC. CAVES DU ROY, SÈVRES.

IMP. F. CHAMPENOIS. PARIS

PLATE 53

沙金 (John Singer Sargent, 1856-1925)

威尼斯的室内一景　1898年　油彩畫布　64.8×80.7cm　英國皇家藝術學院

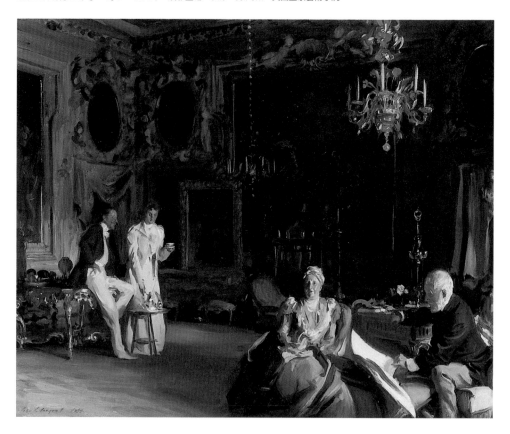

19世紀末至20世紀初期，活躍在歐美畫壇的畫家——沙金以人像畫聞名於世，同時他也是最受人稱道的水彩畫畫家。

此作為沙金的油畫作品，圖中豪華的大廳內雖然光線暗沉，用筆逸草，但生動的調子裡卻充滿空氣的流動感，前景坐著兩位年長人物，男士可能正在翻閱著報紙，中景兩位身著華服的紳士淑女，女士正調理著飲品，是一幅19世紀歐美上層人士的居家生活場景。

白色在這幅畫中扮演著極為重要的角色，從前方報紙的白亮，呼應著中景白長褲的男士與白衣女子及她手中的瓷器白杯，再銜接天花板垂落的水晶吊燈，穩定的三角構圖就定格在觀眾的眼前了。

PLATE 54

波納爾（Pierre Bonnard, 1867-1947）

用餐　1899年　油彩畫板　32×40cm

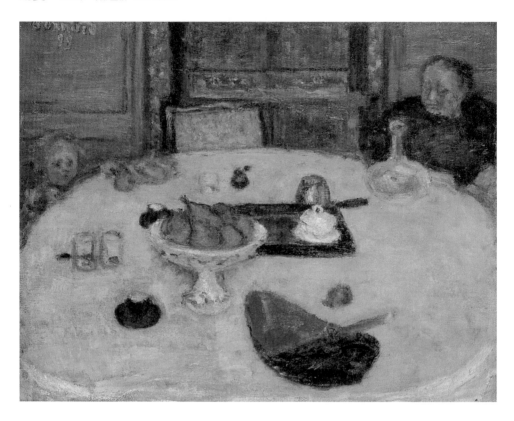

　　印象派畫家中，最喜歡描繪用餐情景的藝術家，恐怕非波納爾莫屬了，對於「用餐」主題及餐桌的描繪，波納爾將之入畫的作品不下數十幅。

　　這張祖孫兩人各據餐桌一角的畫作，是波納爾三十二歲時的作品，小孫子個子矮，只露出餐桌一個頭，祖母坐在餐桌右方，胸前的高頸玻璃瓶穿越過祖母暗色衣服，成了白桌與褐調背景的一種聯繫，餐桌上散置著裝著梨子的高腳盆與其他器皿，而前方的船形碗中有一抹紅，像是喚起了整幅畫中的靈魂，又與小孫女紅豔的臉頰對應，頗具匠心。

PLATE 55

畢卡索〈Pablo Picasso, 1881-1973〉
四隻貓小酒館

1900年
油彩畫布
41×28cm
紐約私人收藏

　　西班牙畫家畢卡索是一位真正的天才，也是一位藝術上的巨靈，他的盛名是20世紀絕大多數藝術家都不能比的，其一生畫風多變，生活多采多姿，加上創作力旺盛，留下許多傳世傑作，帶給全人類心靈上的撫慰。

　　這張〈四隻貓小酒館〉是畢卡索年輕時期的作品，地點是畫巴黎一家著名的小酒館。此畫不大，寥寥幾筆氣質卻渾然天成；一張小桌上擠了一對男女，男的抽著煙斗低著頭，女的支住頭，雙眼外望，從他們粗放的臉部筆觸與紅黑對比的服裝條紋上，就顯出畫家運筆的功力了，還有畫中閃動著幾處光點，也挑起了此畫的精神。其中有兩筆運用得特別巧妙，其一是桌沿的一條橫線，其二是桌上杯子的一條直線，就將平台桌面的空間輕鬆呈現出來了。

PLATE 56

威雅爾 (Édouard Vuillard, 1868-1940)

安妮喝湯

1901年
油彩、木板、紙板
35.2×61.8cm
法國聖-托貝美術館

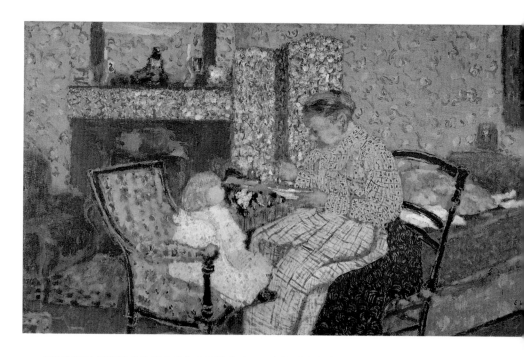

　　這幅居家生活寫照的畫作也是你我身邊熟悉的場景。餵食孩子是辛苦的工作，母親或女傭邊哄邊餵，小女孩圍著圍兜，小手扶著椅把，斑斕的色點瀰漫畫中全景，從牆壁到櫃子上，從椅子布紋到小女孩服裝中，從後方的床單到前面主婦的花裙；這麼多不同質地的色面、紋路同處一個畫面，但亂中有序、層次感極為和諧、溫柔，由此可見出威雅爾的繪畫中運用色彩不凡的功力。

PLATE 57

畢卡索（Pablo Picasso, 1881-1973）
酒吧中的妓女

1902年　油彩畫布　80×91.5cm　紐約私人收藏

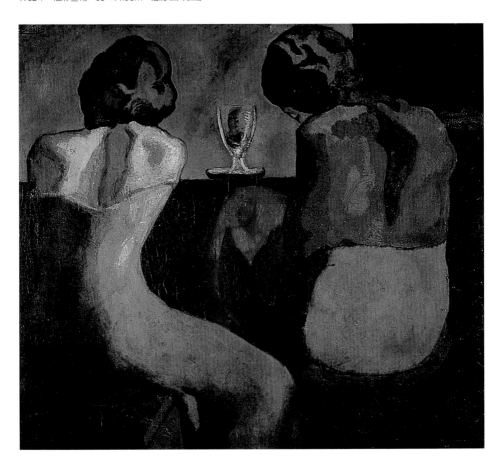

　　此畫是畢卡索藍色時期重要的代表作品之一。是畫兩個酒吧裡的妓女，背對著觀眾坐在高腳椅子上，兩人身體當中有一個醒目的空酒杯立於吧台之上，高度落在視線上方。由於此畫色調黯淡，加上兩女身體扭曲的線條所傳遞出來的身體語言，好似述說著一股人間的無奈與寂寥。要不是有這個空酒杯放置的特殊位置與一點點亮白，那這張畫也就容易墜入單調無味了。

PLATE 58

威雅爾（Édouard Vuillard, 1868-1940）

早餐

1903年
油彩紙板
57×60 cm
巴黎奧塞美術館

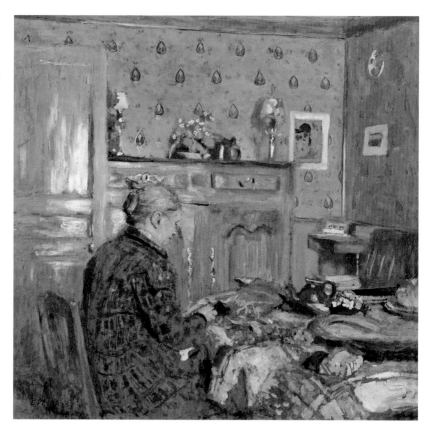

　　這是一幅耐看的居家作品，可慢慢從中挖掘到許多平凡卻真實的感情與筆觸的細膩。穿著酒紅色黑格子外套的白髮婦人半側坐著，面朝內，正在享用早餐，畫面是讓觀者順著她的背向內觀看，畫家不設防，敞開空間，讓觀者彷彿有一種窺視他人隱私的感覺。順著牆邊高櫃上簡單的擺設，有淚形花紋的壁紙上掛著白色相框，與左邊木門上的白光有了呼應；餐桌上五花八門放著凌亂的食物與餐具，這情景就是每家平凡主婦早上起來的情況，十分親切。

　　威雅爾是法國先知派的代表畫家。他喜好描繪身邊婦女的家庭生活，以及描繪平凡的愛情生活，所以他也得到親和主義畫家的美名。

PLATE 59

畢卡索 (Pablo Picasso, 1881-1973)
盲人進餐

1903年
油彩畫布
95.3×94.6cm
紐約大都會美術館

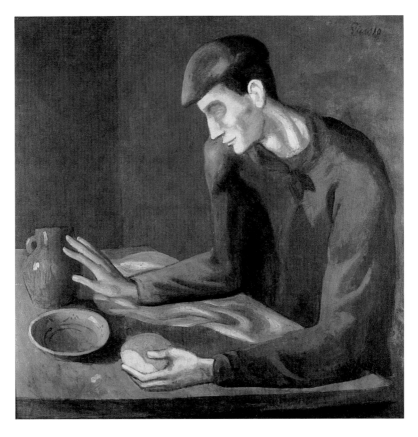

　　藍色時期畢卡索所畫的人物大都身形瘦削，面容枯槁，好像處在人世的苦難之中。這與當時畢卡索自身的境遇可能多少有點投射味道。

　　這幅〈盲人進餐〉，畫幅接近正方，蠟白臉色的盲人，膚色配上藍調的衣服與背景，凝重的氣氛油然而生；盲人一手握住一塊麵包，另一手觸摸一個陶壺，裡面應該裝著飲水，如此簡單的食物就是盲人的一餐了，觀此盲人予人一種窮困落魄的可憐形象，博人同情。

PLATE 60

波納爾（Pierre Bonnard, 1867-1947）
午餐
———

1906年
油彩畫布
68.5×95.5cm
私人收藏

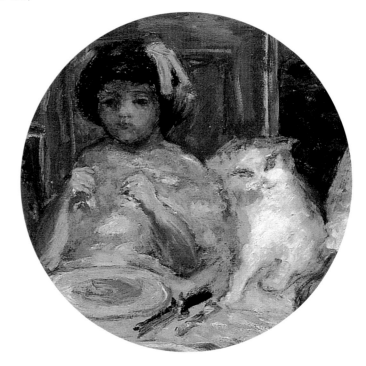

　　法國波納爾曾屢次畫貓，除了這幅〈午餐〉之外，還畫過一隻腳長得不可思議的〈白貓〉、坐在地板上享受家族聚會的〈特拉斯家〉灰紋貓母子、〈牛奶碗〉中在主人腳邊穿梭等待的貓、〈女人與貓〉中爬上餐桌的白貓……在為畫商弗拉德（Ambroise Vollard）所繪的肖像裡，也不忘記畫出他懷裡的貓。

　　波納爾在這些貓——有時是狗——的身上，發現了家族之間、人與自然之間親密互動的瞬間。牠們不張揚，有時甚至徒具輪廓，但有了牠們，一幅日常的家庭場景便頓時變得活潑起來，就像這幅〈午餐〉裡和人類並坐桌前的貓一樣。

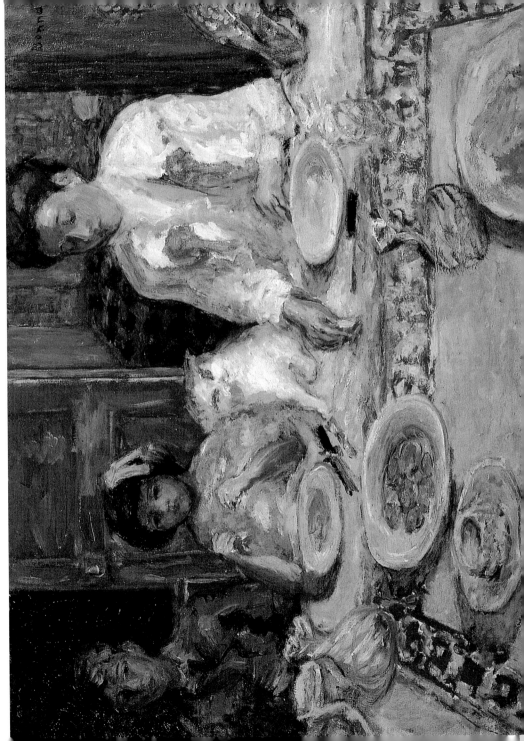

PLATE 61

孟飛德（George-Daniel de Monfreid, 1856-1929）
畫室裡的茶會

約1907年
油彩畫布
81×60cm

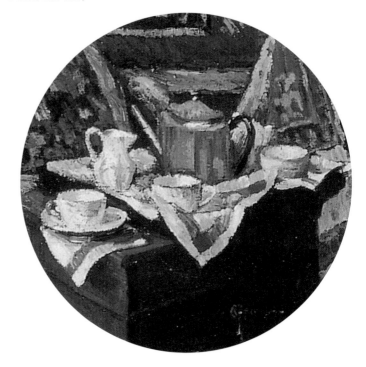

曾因一幅風景畫送展巴黎沙龍遭拒，而改去跑了幾年船，並把自己的見聞寫成遊記出版的孟飛德，一直到返國以後結識了高更並成為好友，才重返法國畫壇，日後成為一位風景與靜物畫家。在印象派與後印象派的影響所及之下，孟飛德的畫也特別著重探索光線和色彩的對比效果，這一點在〈畫室的茶會〉裡便有跡可循。

在掛毯、靠墊、壁畫構成的一片色彩斑斕中，孟飛德的筆觸看似紊亂，卻勾勒出了每樣物品的輪廓，並以白色突顯看書的小女孩和桌上的茶具，使其成為視覺焦點和平衡畫面的喘息空間。這張畫有趣的地方還在於牆上掛了一幅高更的〈金黃色的麥稈堆〉，連同其他描繪田園風光的油畫，顯示出了孟飛德身為畫家的興趣所在。

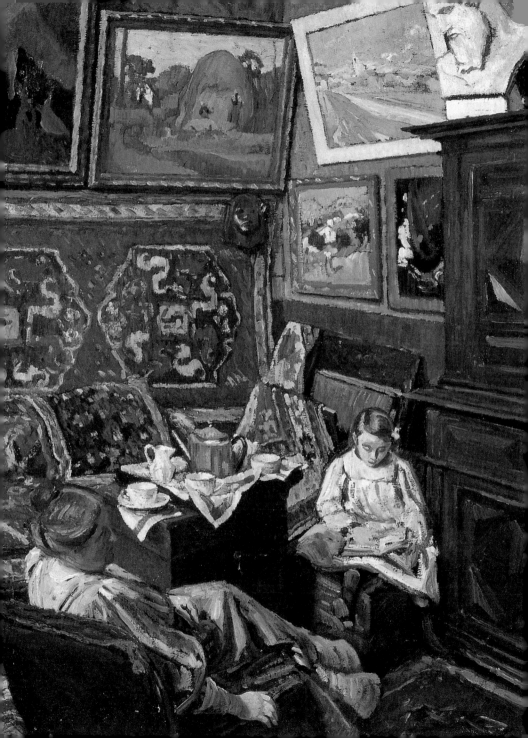

PLATE 62

馬諦斯（Henri Matisse, 1869-1954）

紅色的和諧　　1908年　油彩畫布　180×220cm　聖彼得堡冬宮博物館

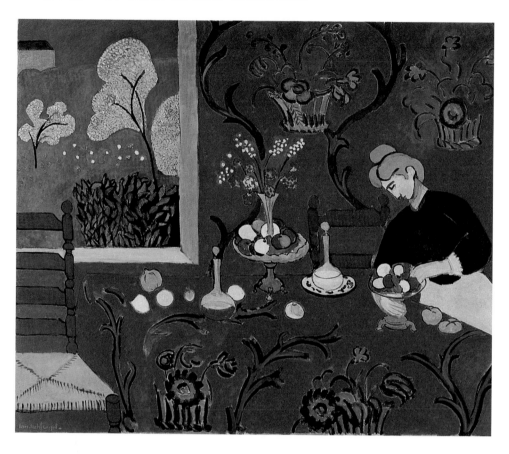

　　華麗野獸派大師馬諦斯是20世紀美術革新運動中的關鍵人物。之後他追尋一種平面、寧靜大塊平塗色面和阿拉伯紋飾的精簡線條風格，將畫面圖案化，不再有三度空間的感覺。這幅〈紅色的和諧〉涵蓋馬諦斯喜愛的「窗景」與「室內」兩種主題：畫中有大片紅色平塗的底，左上角窗格外是濃綠色自然風景，室內紅牆與紅桌布聯成一氣，鹿角似的裝飾圖案漫過紅牆到桌面，幾粒黃果子在餐桌上分外亮眼，與牆上隱藏在紅色底的果盤在意義上有了連結，黑衣女人是畫面唯一明顯的例外，她也活絡了整張畫面，若沒有此黑衣人，畫面將有可能落入一片包裝圖案式的趣味。

PLATE 63

諾爾德（Emil Nolde, 1867-1956）

最後的晚餐 1909年 油彩畫布 83×106cm 哥本哈根國立美術館藏

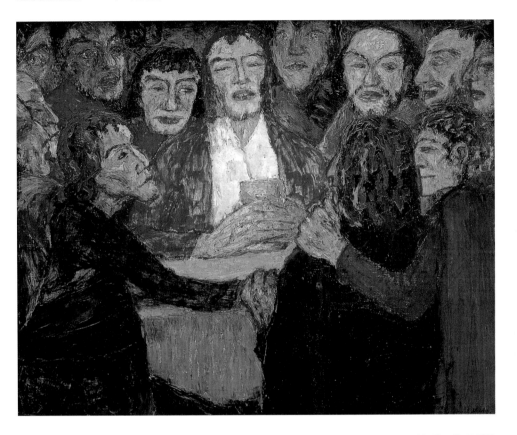

　　有德國表現主義代言人地位的諾爾德所畫的「最後的晚餐」與眾不同。這幅畫面正中央為耶穌，他蓄著紅髮穿著紅袍，手握一杯，門徒環繞衪四周，所有人都擠塞在這個畫面裡，密不透風似的，而且每人的面孔彷彿掛著面具一般，不太真實。諾爾德在這幅畫裡採用了紅、綠、黑、黃四種顏色穿插使用，令躁動的紅與壓抑和低沉的

黑及綠相互襯托，促使畫面益顯騷動，像是災難將臨之前的預告。諾爾德採取象徵的手法將這個局面表現得很有個性。

　　諾爾德是「橋派」畫家中年長的一位，他善用色彩來表現感情，畫中常含有一種撥動人心的情愫。有人形容他的個性兼具著農民、隱士和預言家的混合，他確也將這種特質投射到作品中。

PLATE 64

派克斯頓
William M. Paxton, 1869-1941

茶葉

1909年
油彩畫布
91.8×73cm
紐約大都會美術館藏

　　陽光和煦的午後，仕女們閒適優雅地倚坐在屋裡喝茶聊天，雖然是在屋內，兩人依舊穿著講究，其中一人甚至戴著帽子，桌上則擺放著中國茶具、茶葉，兩人的身側還各有一幅屏風和中國風格的矮桌──〈茶葉〉描繪的顯然是一個有閒階級的家庭，在這樣的家庭裡，女眷愈是無所事事、愈是不食人間煙火、愈是講究生活品味，就愈顯得沒畫在畫中的真正一家之主──即丈夫或父親的財力雄厚。

　　身為美國波士頓畫派的一員，派克斯頓和畫派的其他成員，致力於結合印象派和現實主義的手法，用以描繪優雅與美的事物。如這幅畫所示，上層階級的女性也屬於這些美好事物的一部分，也因此經常是他們描繪的對象。

PLATE 65

夏卡爾
Marc Chagall, 1887-1985

詩人或三點半

1911年
油彩畫布
195.9×144.8cm
美國費城美術館藏

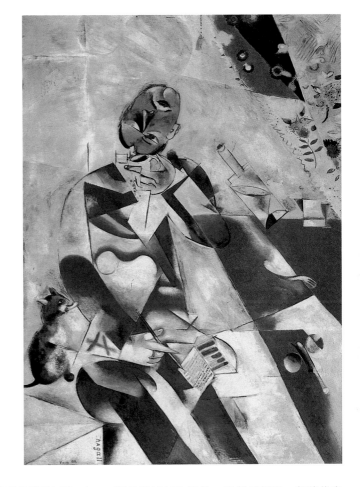

　　1910年離開聖彼得堡赴巴黎習畫的夏卡爾，在先知派、野獸派、立體派等歐洲藝術潮流的環繞下，很快就為自己的俄羅斯文化出身找到了延伸的視野。在這幅他抵達巴黎頭幾個月所繪的畫中，藍色詩人頂著倒過來的綠色頭，坐在一張紅桌旁，腿上攤放著寫了一半的斯拉夫語情詩，詩的背面則是紅的、綠的、黃的色彩，襯托著詩句的繽紛。綠貓如繆思一般隨侍在側，此外畫面的右方，以立體派手法處理的酒瓶，瓶口也向著詩人，彷彿隨時等他飲用。夏卡爾將詩人的身體嵌入分割的畫面中，使人從這幅畫中不只看見詩人，也看見了詩人身浸其中的、詩興洋溢的片刻。

PLATE 66

德朗〈André Derain, 1880-1954〉

飲酒者

1913-14年
油彩畫布
140×88cm

　　兩兩並排喝酒的四個皮膚黝黑的粗獷男人，其中三人戴著帽子，兩人蓄鬚，咖啡暗棕色調的背景與桌面，靠著幾人衣服的縐褶亮度，將畫面打理出層次變化。此畫有點鬱悶的感覺，四人的面容都不見喜悅之情，是相約喝酒一起解愁嗎？

　　畫家德朗是法國20世紀初期野獸派繪畫的鬥士，立體主義藝術創始人之一。畫風數度轉變，青年時期筆觸大膽，洋溢激烈情感，晚年畫風從前衛又返回法國古典精神的寫實主義繪畫。

PLATE　67

夏卡爾（Marc Chagall, 1887-1985）

生日　1915年　油彩畫布　80.6×99.7cm　紐約現代美術館

　　這是夏卡爾1915年7月7日描繪自己生日的繪畫日記，他扭頭與戀人蓓拉相吻，蓓拉手持花束，幾天後的25日兩人便結婚了，此畫成了夏卡爾最後一次單身的生日記錄。畫面呈現兩人相聚的小屋，喜氣的紅地毯、紅調子床鋪及紅桌子一角，佔據了五分之二的畫面，桌上有兩盤生日大餐，一盤是尚未開動的披薩，這時餐飲已不重要，男女主角的身軀都因愉悅的心而一起輕飄飄飛揚起來了。

　　夏卡爾以九十八歲高齡渡過一生，他追求天真純樸，從一個俄羅斯鄉下猶太居民，轉變為巴黎的畫家。歷經立體派、超現實主義等洗禮，發展出獨特的個人藝術風格，其對藝術的信念：就是「愛」是一切的開端。

　　他的繪畫也一再強調愛情、溫柔、痛苦和快樂，創作上表現出自由的幻想，並打破時空觀念的限制。

PLATE 68

德洛涅（Robert Delaunay, 1885-1941）

倒水的女子　1916年　油彩、蠟筆、畫布　140×150cm　龐畢度中心國立現代美術館

　　德洛涅典型的迴旋畫風標誌也出現在此畫作之中，右方高大的倒水女子，頭部以迴旋筆觸與桌面上盤中的迴旋狀果物，以及背景層層的迴旋紋飾相互呼應，充滿浮動的感覺。此畫民俗風味極強，畫中有葡萄牙人喜愛的黑底印花與紅底彩邊桌布，桌上散放著切開的西瓜與果物，雖不是完全具象，但彷彿充滿了食物的可口與香味，引人食慾。

PLATE 69

馬諦斯（Henri Matisse, 1869-1954）
東方式的午餐

1917-18年
油彩畫布
100.6×65.4cm
底特律藝術協會藏

〈東方式的午餐〉為具異國情調畫面的直式構圖。盤坐在地面的黑衣女郎，以及站立身前著淺藍色服裝的侍者，再加上右下方暗黃色的小圓桌，基本達到三物組成的三角構圖；配合平塗模式的上半三分之二背景與下面三分之一地面，使此畫簡潔單純卻不單調。尤其小圓桌上幾件小物件的襯托，還有侍者腰部圍巾上的一抹亮紅，將暗紅色地面的穩重感往上提升，製造了輕鬆的喜悅。馬諦斯看似輕簡的畫作，卻洋溢著不盡的才情。

PLATE 70

柯克西卡（Oskar Kokoschka, 1886-1980）

朋友　1918年　油畫　102×151cm

　　朋友相約餐敘是人間一樁美事，此幅柯克西卡的〈朋友〉畫作中的六個人物，卻似乎相聚如同不見，彼此之間似無交集，而且人人神情凝重，像是陷入一片遲疑與沮喪之氛圍中，桌上的食物也不見取用，狂亂的筆觸對照著凝結在每個人物臉上的表情，整幅畫就是一種繃緊，卻又迷惘、空洞的呈現。

　　柯克西卡是奧籍藝術家，其繪畫風格獨特，善於表現人物及時代的內涵，他常被視為德國表現主義先驅人物。此作品是他在德勒斯登作精神調養時期的創作，想必當時他心中糾結有一股鬱悶與不安，靜默中卻有著隨時要併發的張力，全投射在此畫當中。

PLATE 71

庫斯托其耶夫（Boris Kustodiev,1878-1927）
商人之妻

1918年
油彩畫布
120×120cm
聖彼得堡俄羅斯美術館藏

在這幅描繪商人之妻喝茶景象的〈商人之妻〉裡，庫斯托其耶夫融入了他所熟悉的俄羅斯傳統民間年畫元素，使得這幅畫不僅呈現了商人家庭生活的一幕，也成為一幅饒富趣味的俄羅斯民間風情畫。這也是他最著名的作品之一。

庫斯托其耶夫自幼就對商人階級頗有觀察，由於父親早逝，挑起家中經濟重擔的母親為了節省開支，於是向一個商人家庭租了側屋供全家人居住，造就了庫斯托其耶夫就近觀察商人家庭一舉一動的機會，日後這些觀察便一幕幕重現在他的畫布上。

俄羅斯人喝茶時，據說習慣配上糕點或水果，而在〈商人之妻〉裡，雍容華貴的商人之妻就準備了滿桌的果物，正一面喝茶一面準備大快朵頤。庫斯托其耶夫曾畫過好幾幅同樣主題的畫。不論是這些畫也好，他所做的書籍封面或插畫設計也好，都瀰漫著一股活潑、愉悅的氣氛，顯示庫斯托其耶夫對家鄉俄羅斯發自內心的熱愛。

PLATE 72

顏文梁 (1893-1988)
廚房

1920年
粉畫
48.5×64cm

顏文梁是中國蘇州人，自幼隨父學畫，後又隨日本畫家習水彩，並自學油畫。1928年赴法國留學，1931年回國。曾任中央美術院華東分院副院長、顧問，浙江美術學院教授等。擅長油畫。

這幅粉畫〈廚房〉是顏文梁的代表作品之一，整幅畫結構嚴謹、手法寫實，並具高度的造型技巧，再加上光影、色澤溫柔的變化，偌大的廚房裡此刻正進行著兩個小人兒的故事，同時並描繪出時代的特色，讓人不但看到了一幅畫，還可走入歷史、走入東方情境，真耐人細細玩味。此畫曾在1929年獲法國國家沙龍畫會榮譽獎。

PLATE 73

勒澤（Fernand Léger, 1881-1955）
盛大的午餐（三女子）

1921年
油彩畫布
183.5×251.5cm
紐約現代美術館

　　勒澤是機械主義繪畫大師，出生於法國。20世紀初期和立體主義畫家畢卡索、勃拉克等人交往甚密，活躍於巴黎藝壇；二戰時避居美國，藝術生涯得以鴻圖大展。戰後又回到母國，過世後法國設立勒澤美術館，紀念他在藝術上的成就。

　　〈盛大的午餐〉是其代表作之一，畫三個女子同在一張長沙發上，三女均有波浪狀的長髮，表情都差不多，但姿勢各異。一女屈膝而臥，一女頭胸仰起而下身俯躺，臀部朝上，右方女子手持咖啡杯及書本端莊坐著，旁邊還露出半隻黑貓。前方中央一隻紅色小桌堆滿食物與器皿，成為本畫聚焦中心點。仔細欣賞此作，不僅構圖豐茂而完整，由大大小小圓形、方形、長條形等幾何形狀組織起來，這麼多不同形狀的塊面交錯縱橫，但又和諧圓滿，綠色菱形而規律的地面及灰色條狀地面，更將畫面前方視野無限伸展，而且以黑色為基調，再加上紅、黃、綠明朗顏色，相得益彰。

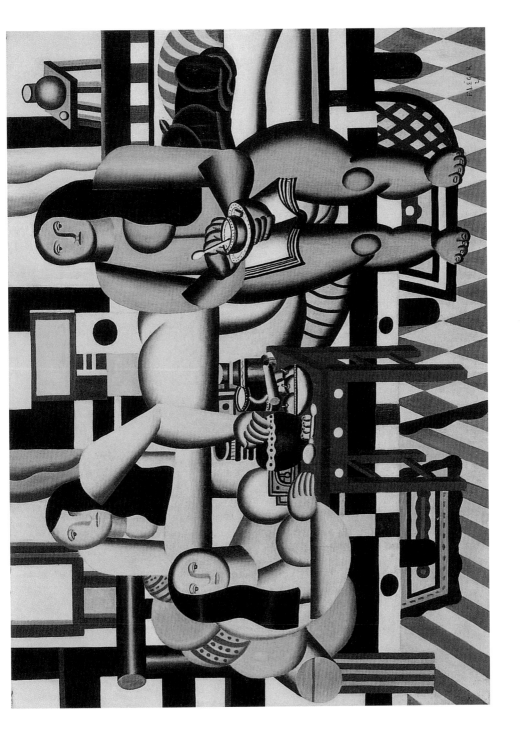

PLATE 74

勒澤（Fernand Léger, 1881-1955）

午餐
——

1921年
油彩畫布
92×65cm

　　這幅〈午餐〉與前一幅〈盛大的午餐〉為同一年勒澤所畫，不過尺寸稍小，畫幅改為垂直方向，畫中人物減少為兩人。

　　直向畫面，構圖自然跟著不同，〈午餐〉主題人物集中在中間，二女前後重疊，一立一臥的身軀配上與二人髮型類似、前方波浪狀下垂的桌巾，隱隱約約形成一個「十字」構圖；再加左上方鑲嵌紅邊似的果子，聯繫著左下方紅顏色柱子，以及右邊中間的紅色立瓶，這又以紅色調子形成了另一個「三角型」結構，於是兩種大結構的交疊堅固了這幅畫面的輕重層次，無論從哪一個視點切入都完整而精彩。

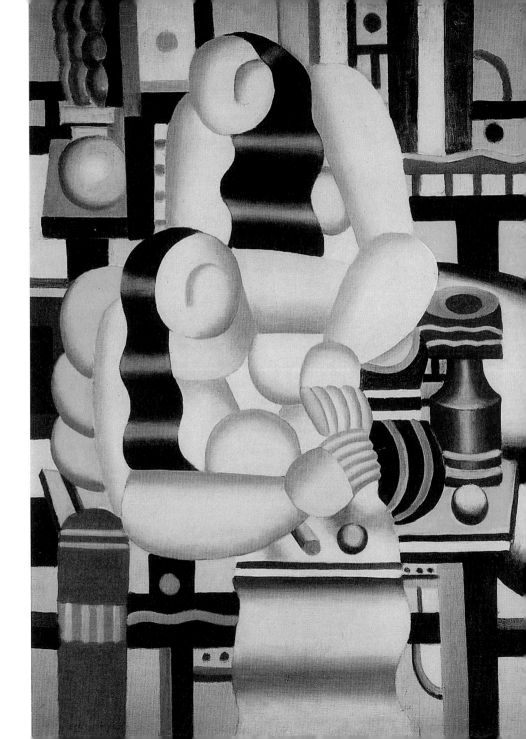

PLATE 75

馬克・格特勒 (Mark Gertler, 1891-1939)
希巴（古王國）皇后

1922年
油彩畫布
94×107cm
倫敦泰德美術館

　　馬克・格特勒是一位出生於貧困家庭的英國藝術家，一生掙扎在生活與藝術創作之間，可惜壯年時自殺身亡。他的這幅〈希巴皇后〉，將所有物件都配合著皇后的身材，以豐腴飽滿為之，右下方桌上圓壺的把柄與皇后支頭的手臂有異曲同工之妙；左下方圓盤中堆疊了香蕉與果子，飽滿的果子與皇后的乳房也互為呼應，所謂的食色性也，此畫將兩者配合得天衣無縫。

PLATE 76

里維拉（Diego Rivera, 1886-1957）

鬼節（墨西哥民俗節）

1923年
壁畫
417×375cm
墨西哥教育部

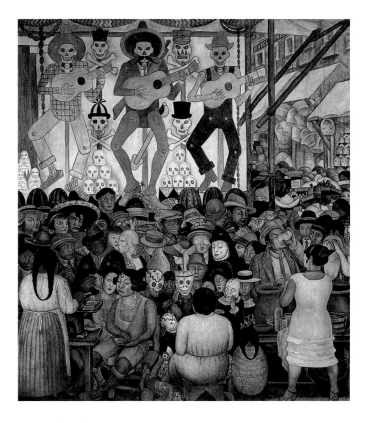

　　墨西哥的鬼節是每年熱鬧的日子，民衆都會大肆慶祝，孩童在那天百無禁忌，享用骨骸形狀的糖果。家人會去掃墓、布置鮮花，並供奉食物等祭品給往生者，和我們的清明節有些類似。此幅壁畫中畫有三具骨骸木偶正在彈吉他、跳舞，前面人潮洶湧，有士兵、僧侶、農夫、學生、銀行家等，里維拉運用帽子、骷髏頭、色塊及許多眼睛將畫面渲染出生氣勃勃、歡欣鼓舞的濃濃節慶氣氛。

　　迪艾哥‧里維拉是墨西哥20世紀最著名的畫家之一，初期受到歐美藝術影響，後來從墨西哥傳統、民族性及故事中汲取靈感，表現農民及勞動理想社會現實，作品渾厚並具有生命力。其一生繪製壁畫特多，約有一百三十幅，大型構圖風格極受世人稱道，創作力驚人，被譽為墨西哥文藝復興的美術巨人。

PLATE　77

波納爾（Pierre Bonnard, 1867-1947）

餐桌

1925年
油彩畫布
102.9×74.3cm
倫敦泰德美術館

　　波納爾經常會把鋪著白色桌布的餐桌當成畫布，畫出桌上琳琅滿目的餐點，藉以探索白色和其他色彩在光線下的並呈與對比效果。畫中左上方的人物是波納爾的伴侶瑪特，每每她出現在波納爾的筆下時，都是目光低垂、望向別處或彎腰的樣子，面孔也總是一片模糊，有時更彷彿融入背景裡，成為整個家庭場景的物件之一。這幅畫似乎也是如此，半開的門暗示著瑪特才剛從外頭進來，正忙著準備小狗的食物。她頭偏向一側，絲毫不關心畫家的目光。波納爾經常描繪這樣的時刻，使人看著他的畫時，經常會產生一種闖入私密的家庭生活片刻的感覺。

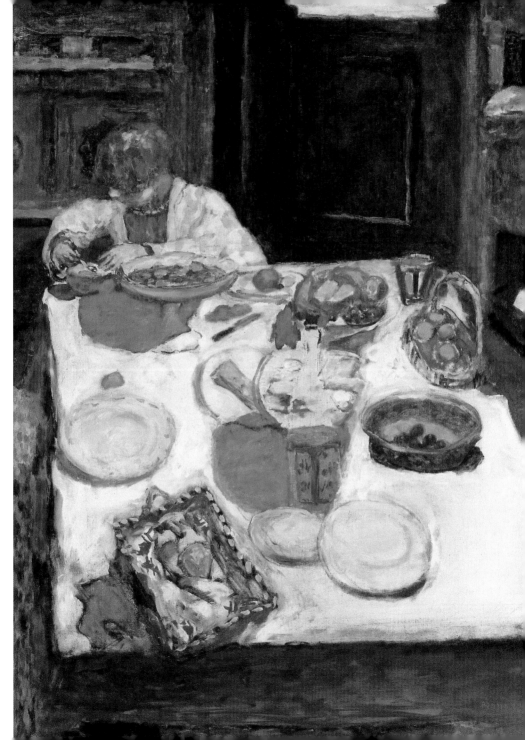

PLATE 78

布拉威斯格姆（Jennie Augusta Brownscombe, 1850-1936）
普利茅斯的感恩祭餐會

1925年
油彩畫布
76×99.4cm
華盛頓女性美術館

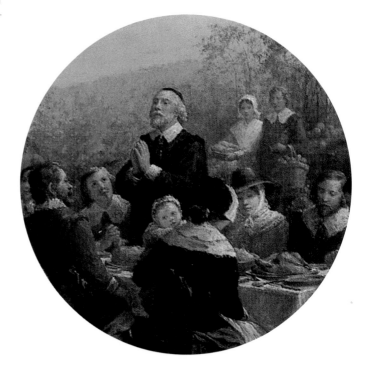

　　這是美國女畫家布拉威斯格姆描繪1620年英格蘭清教徒前輩移民北美洲麻薩諸塞州東南部，建立的普利茅斯殖民地流傳下來的節日盛大餐會之情景，鄉村的風俗與人情的濃郁洋溢於畫面。

　　左上方一艘帆船遠遠浮於海面上，暗示了普利茅斯海港的地理環境，此作採水平構圖方式，右方一棵綠樹的突起，打破了水平線的單調，與左中前方的持水壺女孩相呼應，使畫面空間的層次豐富起來。而且畫中人物眾多，畫面定格在感恩節餐會開動前的一刻，有人合掌祈禱，有人默默祝禱，虔敬之情油然而生。

PLATE　79

克利（Paul Klee, 1879-1940）

吃魚可以補腦

1926年　油彩畫布
46.7×63.8cm　紐約現代美術館

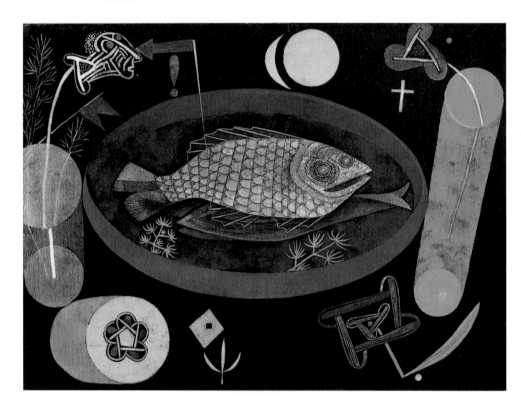

克利天才洋溢，他創造出變化無窮、充滿符號意味的藝術風格；在具象與抽象之間他來去自如，發展出一種反璞歸真的自然童趣，令人神往。

克利說過：「藝術不是去複製我們眼睛看到的東西，而是怎樣去表現我們所見。」這幅〈吃魚可以補腦〉從名稱上就令人莞爾，這不但與我們一向認為「吃魚可以補腦」的觀念吻合，而且盤中魚鱗如屋瓦般的整齊排列，配以香菜，以及盤外如日月星辰般的裝飾物件，襯托出這條魚秀色可餐、新鮮肉韌，即便掛在餐廳牆上，也引人食慾。

PLATE 80

勃拉克（Georges Braque, 1882-1963）
大圓桌

1929年
油彩畫布
145×114cm
華盛頓菲利普斯收藏館

　　勃拉克是20世紀法國現代繪畫大師，初屬野獸派，後成為立體主義繪畫創始人之一。他畫靜物畫風景，很少畫人物。從分析式的立體主義邁向總和式的立體主義，並獲得尊崇的地位。

　　勃拉克對繪畫全心投入，將繪畫熬煉、過濾，去除雜質，以他自己構築的形式、色面重組，呈現豐富而輕巧，肌理純度高的造型語言。這幅〈大圓桌〉上堆滿了樂譜、吉他與前方兩粒果子及小刀、煙斗等，像是具體而微地將畫家的生活的精髓坦露在桌上，放射有一股殊異的氣質。

PLATE 81

霍伯（Edward Hopper, 1882-1967）

為女士備餐

1930年
油彩畫布
122.6×153cm
紐約大都會美術館

　　這是一幅通常可見的餐廳景色，但構圖及色彩卻又極為精緻飽滿。畫面右上方僅露出一半的鐘面，一根針指著8字，該是用餐時間了，因而店中一片活絡景象。此畫前景以鮮亮的果色配合白衣侍者及兩盆綠色植物來呈現，一排黃果子下方，右斜的線條有力地切出一角黑色，立體感立現；目光轉移到中景地方，穿黑衣的櫃台女郎與大片褐色裝潢，穩穩地雄據畫面中央，視線再左移至男女客人身上，兩人也同著暗色服裝，三個黑衣人於是連成一條隱約的橫線，與下方的斜線可延到畫外交錯，於是餐桌下地面的結構更堅實有力了，進而，使這幅熱鬧又層次豐富的畫面，呈現得更為自然飽滿。

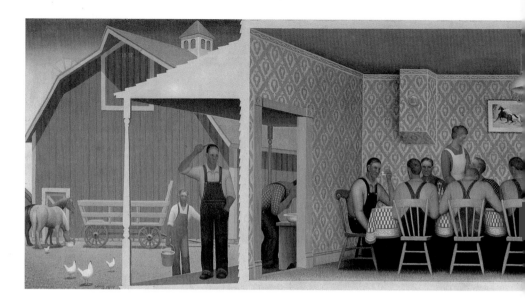

PLATE 82

伍德（Grant Wood, 1891-1942）

打穀者的晚餐

1934年
油彩畫板
49.5×202cm
舊金山美術館

　　伍德是美國20世紀前期新通俗寫實畫家的代表
人物，出生於愛荷華州的農場，其創作充分反映
出美國民俗藝術及鄉土文化的特質。

　　這幅〈打穀者的晚餐〉就是描繪他家鄉生活的
場景。此畫曾贏得「卡內基國際畫展」票選第
三名。伍德生動地將美國鄉村生活的情景描繪出
來，但過於乾淨的畫面，卻使得此畫傾向圖案式
的趣味。

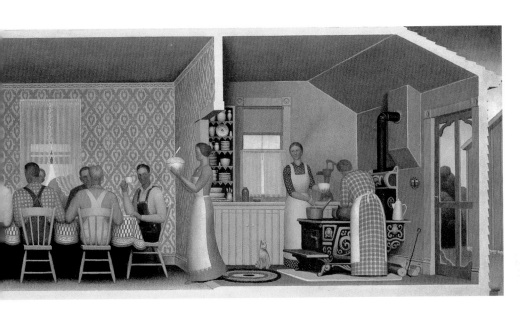

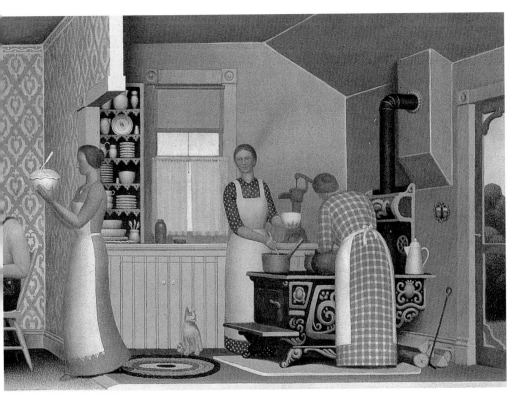

PLATE 83

馬格利特
René Magritte, 1898-1967

畫像
———

1935年
油彩畫布
75×50cm
紐約現代美術館

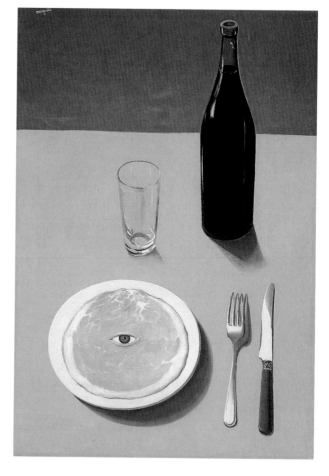

　　此張畫作顯然是描繪餐桌上平凡的一景，但馬格利特的作品向來充滿驚奇與魔幻，簡簡單單的五件餐具，深色酒瓶的重量穩穩立在畫面右上方，聯繫著並切開背景上下的兩區。餐盤中一大片火腿像是一個特大號的荷包蛋，火腿中央部位的眼睛，如同荷包蛋的蛋黃，冷冷與賞畫人對峙，這張非常真實的日常生活場景，卻因一個眼睛的加入，變成異常地超現實。

　　馬格利特是魔幻超現實大師，觀賞他的作品常使人的視覺發生錯亂，彷彿融入無法抗拒的魔力中。馬格利特的畫景取材無非常是我們身邊的尋常物件，但他總能在其中安排潛藏的詭計，給人驚異與震撼。

PLATE 84

巴爾杜斯 （Balthus, 1908-2001）

點心 1940年 木板、厚紙、油彩 91×110cm 倫敦泰德美術館

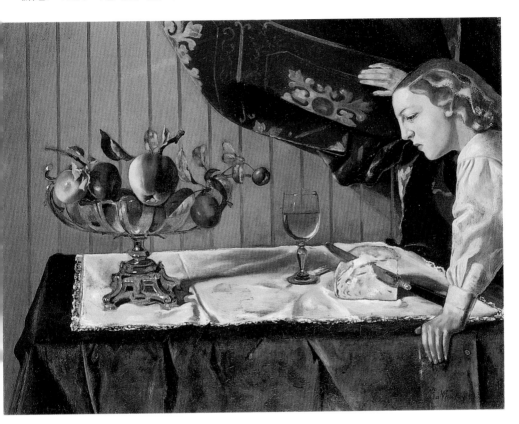

　　巴爾杜斯一生最愛描繪的一項主題即是「少女」，他畫過許多姿勢不同的青春少女像，每幅畫像中總有一種獨特微妙的詩情與慾念，巴爾杜斯對人世間深刻的洞察力，創造出他在藝術上另類又殊異的一種真實感與風格。

　　〈點心〉畫中的女子，彷彿有點心不在焉，卻潛伏著一股蓄勢待發的張力，她右手抬起扶在暗紅色厚實的布幕上，姿態與餐桌上那把斜插在麵包上的水果刀同個模樣，憂鬱的眼眸凝注在一件玻璃高腳杯上，卻又像穿透而過，帶點淡淡的殺氣與茫然，讓觀眾十分好奇她究竟在想什麼？全圖重心原應落在右半畫面上，但巴爾杜斯卻以一盆豔麗的蘋果盤及垂直的牆壁線條平衡了全局，將迷幻與現實融合於一作之中，充滿戲劇性的內涵。

PLATE 85

馬諦斯（Henri Matisse, 1869-1954）
靜物與睡女

1940年　油彩畫布　81×100cm　華盛頓國家藝廊

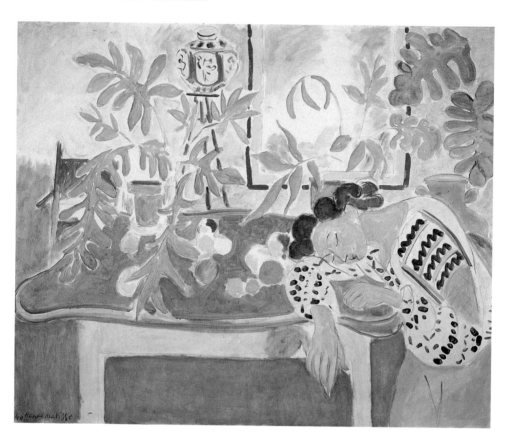

　　這幅畫作帶給賞畫者輕簡、愉悅的視覺效果。室內植物流線似的葉片，自如地伸往四方，一名女子睏意十足已伏案小憩，豆沙色的桌面上放著許多水果，與植物後方用紅黃兩道線勾勒出來的窗框，有了色彩上的延續與協調。

　　馬諦斯交錯利用平塗與裝飾的結合，將地面及桌面的簡，呼應著綠葉、女郎衣服上黑色靈活線條的繁，以及頂出畫面的花瓶青花圖案，構使這幅小品畫作具有鮮活生動的大氣魄。

PLATE 86

杜菲〔Raoul Dufy, 1877-1953〕

靜物

1941年 水彩畫紙 53.5×68.5cm 巴爾的摩艾瓦格林基金會藏館

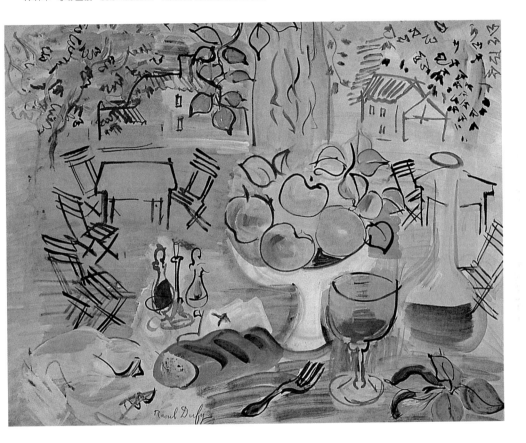

Raoul Dufy

　　喜愛畫花朵與提琴的色光藝術大師杜菲，在1941年留下這張戶外餐飲的豐盛宴席，畫中無人，卻像盛宴已經開始，充滿了喧鬧氣氛。畫家以輕鬆的線條勾勒出流竄的動感，又宛如許多音符在跳躍飛舞，幸福昂揚其中，召喚著你我一同來享用這餐美食吧！

PLATE　87

霍伯（Edward Hopper, 1882-1967）

夜鷹

———

1942年

油彩畫布

84.5×152.7cm

芝加哥美術協會美術館

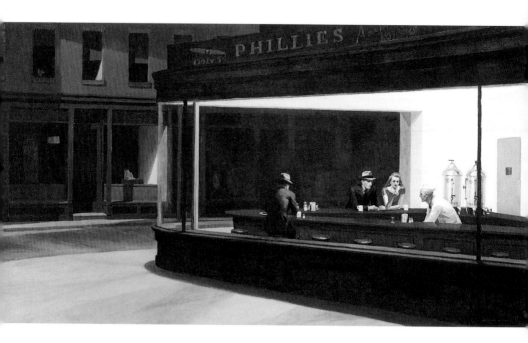

　　〈夜鷹〉的場景是描繪二戰中畫家常去的一家咖啡店，因當時霍伯已六十歲不用當兵，於是成為這家廉價咖啡店的常客。他畫出了店中少數顧客寂寥的心情，以及整個城市因為戰爭而顯現的冷寂。夜晚有些淒涼，唯一的咖啡店沒有打烊，但空無一人的街景透過冰冷的巨型玻璃窗，毫無遮掩地將時代的精神反映到他的畫作中。面對此作，很難不被其中氣氛所牽引。

　　霍伯被視為美國寫實主義畫家中的典範，或是詮釋美國時代景象最具哲思的畫家；他常以不尋常的敏感和反諷的疏離，來描繪美國當時的商業景致。

PLATE 88

卡蘿 (Frida Kahlo, 1907-1954)

靜物
———

1942年
油彩銅盤
直徑64.5cm
墨西哥市卡蘿美術館

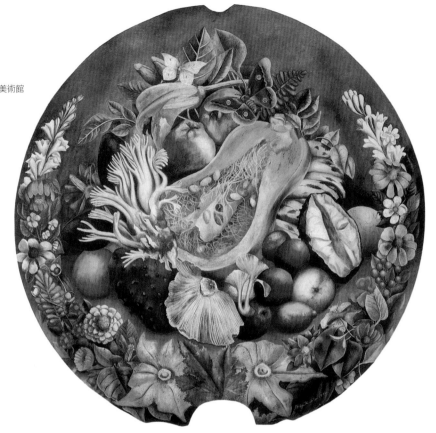

　　墨西哥傳奇女畫家芙烈達・卡蘿的故事曾被拍成電影，她是20世紀引人爭議的一位具才情的女畫家，也是拉丁美洲女性藝術家的偶像。她的丈夫里維拉是墨西哥重量級藝術家，兩人婚姻充滿戲劇性。卡蘿的藝術生涯因身體的病痛影響甚深，但她從未中斷過創作，她喜於作自白告解式的繪畫，將生命的苦難表現畫中，表現出頑強的生命力，相當感人。

　　這幅圓形構圖的繪畫，她將豐盈美好的現實藉果實表現得淋漓盡致。瓜果食物被一圈花朵簇擁在中央，剖開南瓜的瓜囊與菇類伸出的觸手像是告訴觀畫者「好吃」的意思。這雖是一幅靜物畫作，卻發出誘人的香味，刺激著我們的味蕾。

PLATE 89

摩西婆婆（Grandma Moses, 1860-1961）

手工拼布被餐會

1950年　油彩木板　51×61cm　摩西婆婆美術館

對於住在美國鄉間的婆婆媽媽們，共同縫製拼布織被的聚會是相當重要的活動，聚會時大家可以聊天說地、吃吃喝喝，大家在一起更能創造出美麗的拼布作品。

摩西婆婆是美國著名的素人藝術家，她在丈夫過世後才開始學畫，當時年齡已超過七十歲了，繪畫藝術成了她後半生專注的依靠。她和台灣的素人藝術家洪通一樣，都有與生俱來的優越藝術創造力，帶給世人不同的心靈感受。

這張摩西婆婆的餐會畫作，生動又充滿趣味，她清晰交代了每一個人物及細節，讓觀畫者一目了然這些人都在做什麼，連餐桌上的烤雞、桌下的小白狗、漂亮的拼布桌巾、窗外的景色都仔細描繪，看到這樣活潑的畫面，讓我們心情也跟著雀躍起來了！

PLATE 90

洛克威爾（Norman Rockwell, 1894-1978）

飯前禱告

1951年
油彩畫布
106.68×101.6cm
私人收藏

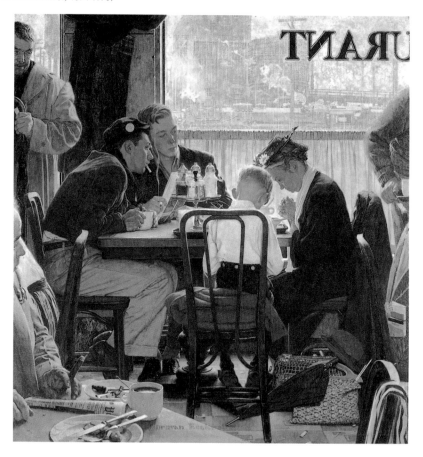

　　諾曼·洛克威爾以描繪大眾熟悉的生活文化而著名，成為美國家喻戶曉的藝術家，現今在麻省的史塔克橋鎮有其個人的美術館。

　　1955年美國郵報作了一次讀者調查，要挑選他最受讀者心儀的封面繪圖，結果32%的人投票給〈飯前禱告〉。此畫描繪小城裡的食堂一角，因客人多，所以兩組人共同坐在一張桌上進餐。左邊兩個年輕人好奇地盯著右邊祖孫二人的默禱。

　　此畫不但人物表情畫得生動，也將食堂內擁擠的情況畫絕了，因為視角落得較低，所以畫家費心描繪桌下各人的腳部表情，以及堆放在地上的隨身物件，如此生活化的場景都是你我熟悉的實況，難怪獲得了深深的共鳴。

PLATE 91

馬格利特（René Magritte, 1898-1967）
魔術師
1952年　油彩畫布　34×45cm　布魯塞爾私人收藏

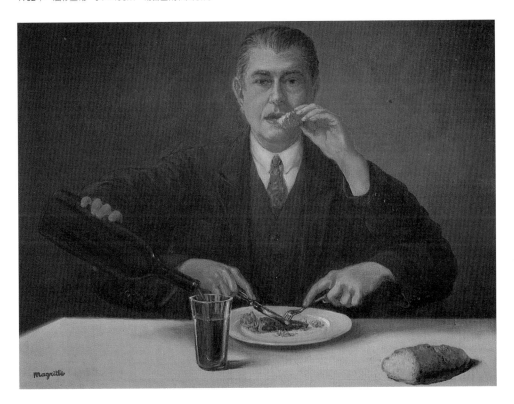

　　〈魔術師〉的畫作名稱，本身就隱含魔性，魔術師異於常人地的用四隻手在進行餐飲，加速了時間運行的效果，也有時空錯置的假象。

　　這是馬格利特另一幅平凡中顯示不平凡的超現實畫作，可說帶有一份幽默，也像是一個冷笑話。這與左頁洛克威爾的〈飯前禱告〉畫作，在視覺效果上截然不同，這正是藝術家們創作作品，帶給觀賞者不同感受及意趣的最佳説明。

PLATE 92

達利（Salvador Dali, 1904-1989）
最後的晚餐

1955年
油彩畫布
167×268cm
華盛頓國家藝廊

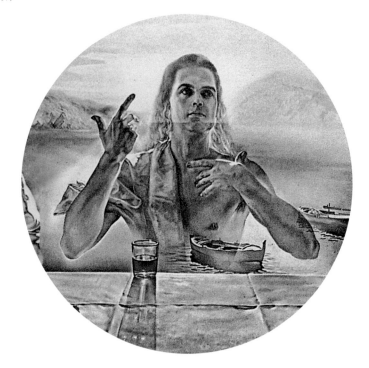

超現實主義大師達利是20世紀西班牙三大重要畫家之一，其他兩人是畢卡索及米羅。

大師出手，這幅〈最後的晚餐〉果然氣勢不同凡響，達利將《聖經》故事情節融入時空交錯的異象幻影，將室內景致與戶外景色重疊在同一畫面上，正上方有一具張開雙臂的身體，像是暗喻耶穌要把世間所犯的錯誤擔起來，畫面中間的

大山大水開闊了視野，也如同述說天地都是上帝所造，下方門徒全都低頭祈禱，只有中間坐著的耶穌抬頭望向遠方，身體與桌面隔著海水與船隻浮起，祂一手指天，一手撫觸自己的身體。這樣的畫面又被聖光籠罩，桌面只有半杯紅酒及半個麵包，彷彿象徵耶穌的身體替世人而死，以及立約，為多人使罪得赦而流的血。

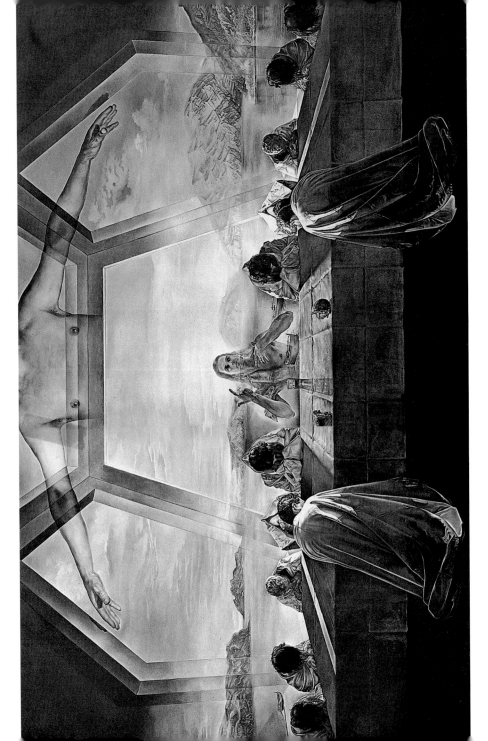

PLATE 93

魏斯（Andrew Wyeth, 1917-2009）

聖燭節

1959年
蛋彩畫
78.7×79.4cm
美國費城美術館

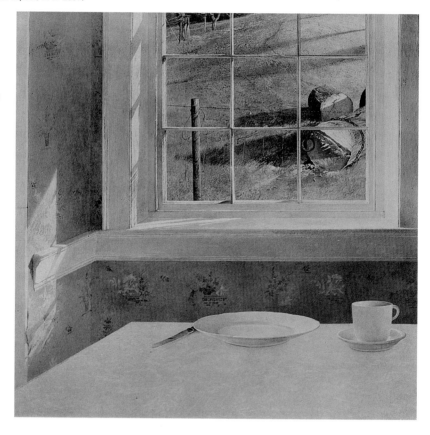

2月2日聖燭節（Candlemas Day）是天主教的節日，是為紀念聖母瑪麗亞行潔淨禮和把嬰兒耶穌獻給主的日子。不過，近年在美國賓西法尼亞州有一隻土撥鼠，每年這一天牠都會出窩觀察太陽有沒有照出自己的影子，然後用叫聲傳遞資訊，對這年冬天是否提早結束或延長做出預報。

美國本土寫實派大畫家魏斯在1959年畫了一幅以「聖燭節」為畫題的作品，畫中呈現畫家一脈貫穿的風格──樸實中帶有淡淡的孤寂感。從此畫中情境，可臆測早晨陽光初升，乾淨又清冷的光線穿過窗戶照到屋內，餐桌上放著白色的空餐盤與咖啡杯，長影子射在繪有小碎花的牆壁上，2月2日聖燭節這一天要開始了。

PLATE 94

巴爾杜斯（Balthus, 1908-2001）
喝杯咖啡

1959-60年
油彩畫布
162.5×130cm
私人收藏

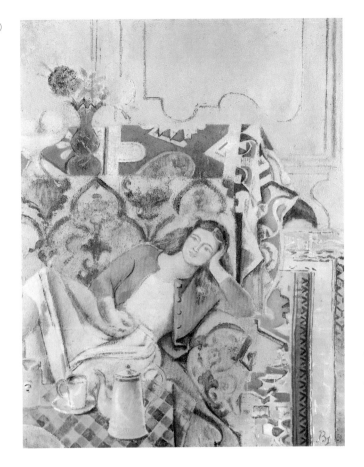

　　巴爾杜斯是歸入法籍的波蘭貴族後裔，也是一位20世紀卓越的具象繪畫大師，成名甚早，也活得夠老，當他以九十二歲高齡在瑞士過世時，全世界各大媒體曾以「20世紀最後的巨匠」來讚譽他畢生在藝術上的成就。

　　著紫衣、粉紅裙的少女，一手支頭，一手置於小腹前面，神情彷彿脫離現實，思緒也早已飛向遠方。少女斜倚在沙發上的姿態，是巴爾杜斯典型的構圖之一。

　　這幅〈喝杯咖啡〉色彩繽紛歡樂、裝飾感十足，前方格子桌布上端放著咖啡壺與杯盤，身後左上方擺著瓶花，還有地毯圖案與沙發圖案的錯綜複雜，予人一種少女情懷總是詩般的夢幻感，也讓人產生青春少女懷春的聯想，是一幅帶有浪漫色彩的典雅之作。

PLATE 95

畢費（Bernard Buffet, 1928-1999）
最後的晚餐

1961年　油彩畫布　梵蒂岡美術館藏

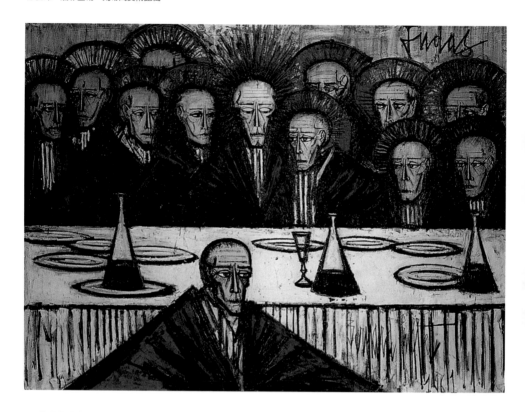

　　「最後晚餐」這個經典主題到了20世紀，也成為不同藝術手法的練習場。由於線條乾澀、色彩冷冽、人物表情憂鬱且四肢常呈枯枝狀，而被封為表現主義畫家的法國藝術家畢費，就給予了這個主題十分殊異的詮釋。他把自己代表性的枯枝狀人物用來當作基督和十二門徒的化身，門徒們左右簇擁著的基督，其實和他們一樣皺紋滿面、骨瘦如柴、愁眉不展，彷彿死亡已經降臨。前景的猶大是唯一與眾人隔開的人物，他站在白色餐桌前，似乎正為了出賣基督一事而要離去。畢費在這裡一反往昔藝術家處理這個主題時，植入種種象徵的常見手法，而為這幅畫營造了一個讓人難以忘懷的絕望氣氛。

PLATE 96

達比埃斯（Antoni Tàpies, 1923-）
圓形大盤子（拼貼）

1962年 綜合媒材、畫布 55×76cm 私人收藏

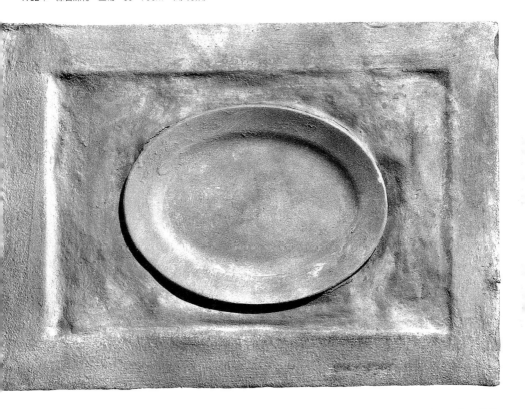

　　達比埃斯將大圓盤拼貼在油畫中，是一種將材料的觀念拓展出新境界的操作手法，也是一種觀念主義繪畫的前兆。空洞的圓盤，像是餐飲結束後的表白，或可說空無一物的虛空，暗示飢餓與不滿足的意象嗎？達比埃斯70年代即以物品做為實驗，正如藝評家Roland Penrose所說：「不預期的熟悉物，可給觀眾不期而遇的感受。」面對此畫，你會有其他的想法嗎？

PLATE 97

朱蒂·芝加哥（Judy Chicago, 1940-）

晚宴
———
1979年
混合媒材
每邊長1463cm

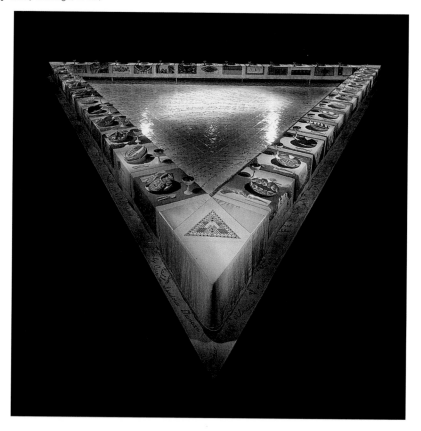

〈晚宴〉是美國女性主義藝術家朱蒂·芝加哥自1973至1979年由數百名支持者合作完成的巨型裝置藝術，此作也成了70年代女性主義的經典藝術。

〈晚宴〉一方面承接了西方宗教繪畫中常見的「最後晚餐」的餘緒，其中或兼有神聖與背叛的意思；藝術家將餐桌佈置成神祕的金字塔式三角形，不同於往昔「最後晚餐」畫中常使用的長條形餐桌，桌上每個餐盤並以女性陰戶作為女權的宣示和象徵。在這座三角形的桌子上，記載著九百九十九位歷史上較有代表性女性的名字，桌上平擺著三十九套陶瓷餐具，餐盤下墊著三十九件刺繡的桌巾。1979年，〈晚宴〉曾在舊金山現代美術館中展出，同時邀約了千名來自世界各地的婦女共餐；此作確實對社會上男性傳統權力做了徹底的顛覆。

PLATE 98

安迪・沃荷（Andy Warhol, 1928-1987）

最後的晚餐 1986年 貼圖、絹印 60.3×79cm 匹茲堡安迪・沃荷美術館藏

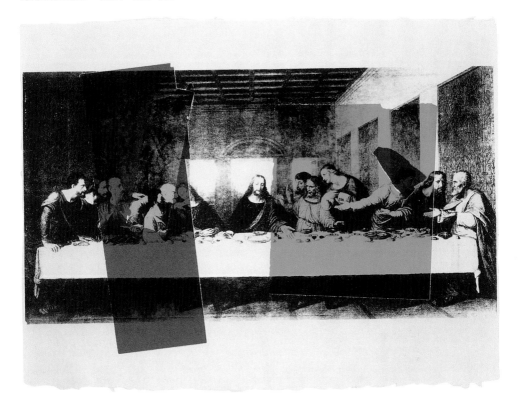

　　「最後的晚餐」如長青樹一般的畫題，一再被畫家鍾愛，連20世紀普普藝術大師安迪・沃荷都將之入畫，這會呈現出何種模樣呢？

　　原來，沃荷便宜行事，將15-16世紀古典大師達文西的〈最後的晚餐〉畫作變身，改為黑白絹印，再疊以紅、紫紅、藍色，呈現出沃荷一脈的風格，因而此畫的歷史感與現代的時尚普普有了如此連結。

PLATE 99

波特羅
Fernando Botero, 1932-

小憩
———
1986年
油彩畫布
144×127cm

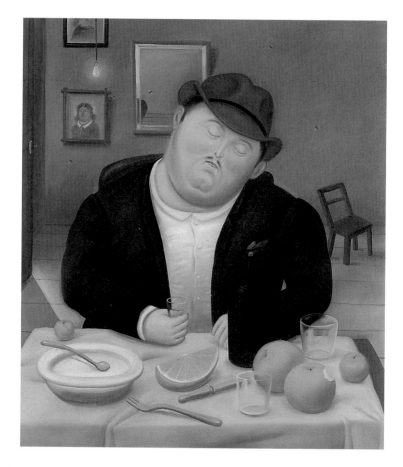

　　以雙層下巴胖子入畫而聞名的當代哥倫比亞藝術家波特羅的藝術作品，有其自成一格的一貫風格：即主題人物或動物都有個胖身軀，他也有一系列對古代著名繪畫的「模擬創作」的胖異趣。凡是見過他作品的藝術愛好者莫不會心一笑。

　　〈小憩〉是張構圖簡單的作品，主角身軀佔了畫面三分之一，男子嬌小的五官在碩大的臉龐上益顯玲瓏逗趣。想必此人已用餐完畢，桌上梨

子才啃了一口就已進入夢鄉。桌面雖放置著凌亂的餐具及水果，但是沒有狼藉的感覺，背後小椅子的椅背與男子傾斜的方向剛好相對，使右邊空間的空白十分穩妥，與左方連續掛在牆上的三張畫，以及燈泡、門的一角，顯示出一鬆一緊的節奏感，加上左方地面一抹光線的透入，也拉出了此畫的景深。波特羅的創意在令觀賞者印象深刻之中，也見到許多細節及小幽默的鋪陳。

PLATE 100

波特羅（Fernando Botero, 1932-）
午餐趴 1994年 油彩畫布 84×115cm

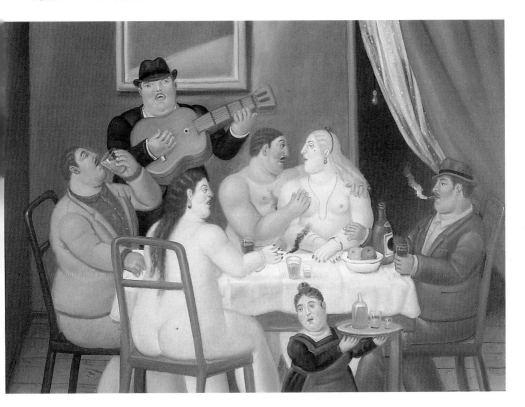

　　同樣是一幅波特羅的餐飲畫，這張構圖就繁複許多，畫中一共有七個人，四個大男人（其中一位裸身）和兩位裸婦，以及一個著衣女侍者。按照慣例，依然是波特羅典型肥胖的人物，桌上兩粒圓圓的果子與裸女圓圓的乳房也有異曲同工之妙，畫中與會人士僅僅飲酒與抽煙，不見其他食物；倒是有位彈吉他的樂手唱歌助興，但也是自顧自的神情，這幅午餐轟趴除了裸男裸女相互對望之外，其他的人似乎彼此漠不關心。

　　不過讓這幅畫和諧與鮮活之處，在於統整於一片暖黃的色調裡，橘色亮眼地散播在畫面各處，從最左男士的襯衫跳到桌上橘色飲料，再到侍者的圍裙、金髮裸女的髮帶，以及右方大片的橘色帷幕。

國家圖書館出版品預行編目資料

名畫饗宴100——藝術中的吃喝
藝術家出版社／主編
王庭玫、謝汝萱／撰著.--初版.
-- 臺北市：藝術家，2010.07
144面；15.3×19.5公分.--

ISBN 978-986-7487-44-5（平裝）

1.西洋畫 2.畫論

947.5 99012526

名畫饗宴100 藝術中的吃喝

藝術家出版社/主編
王庭玫、謝汝萱/撰著

發 行 人　何政廣
主　　編　王庭玫
編　　輯　謝汝萱
美　　編　張紓嘉
封面設計　曾小芬
出 版 者　藝術家出版社
　　　　　台北市重慶南路一段147號6樓
　　　　　TEL：(02) 2371-9692～3
　　　　　FAX：(02) 2331-7096
郵政劃撥　01044798 藝術家雜誌社帳戶
總 經 銷　時報文化出版企業股份有限公司
　　　　　台北縣中和市連城路134巷16號
　　　　　TEL：(02) 2306-6842
南區代理　台南市西門路一段223巷10弄26號
　　　　　TEL：(06) 261-7268
　　　　　FAX：(06) 263-7698
製版印刷　欣佑彩色製版印刷股份有限公司
初　　版　2010年7月
定　　價　新台幣280元
Ｉ Ｓ Ｂ Ｎ　978-986-7487-44-5

法律顧問　蕭雄淋
版權所有·不准翻印
行政院新聞局出版事業登記證局版台業字第1749號